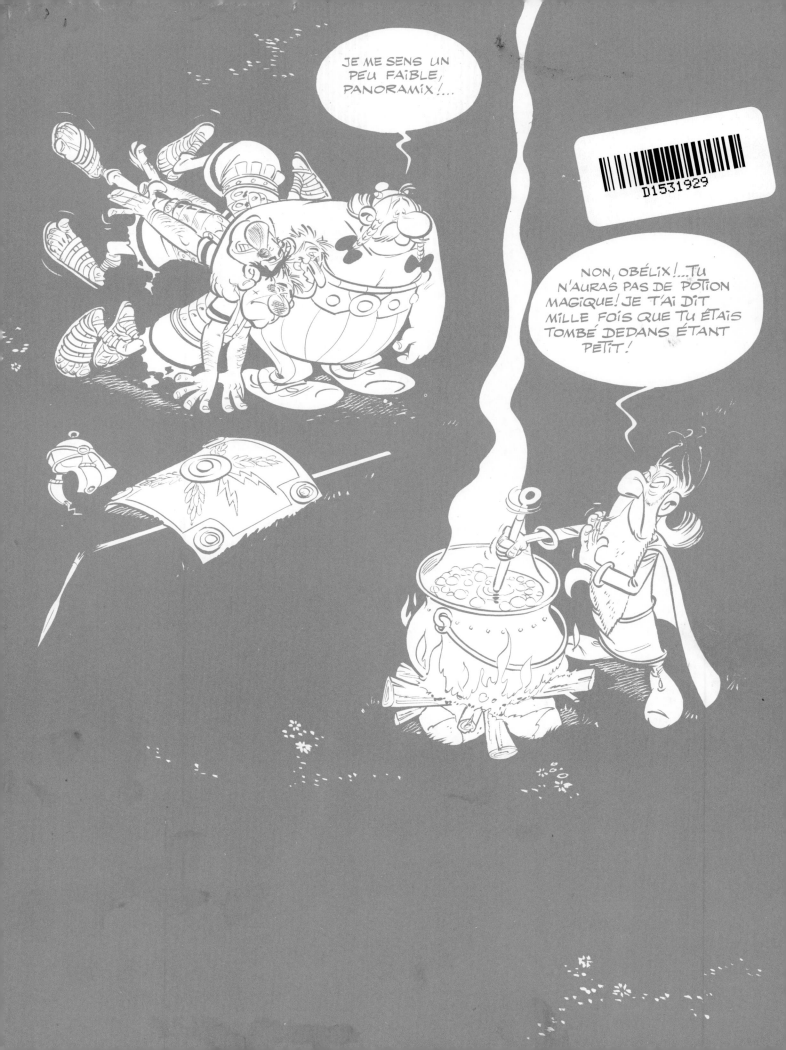
D1531929

UNE AVENTURE D'ASTÉRIX

LA GRANDE TRAVERSÉE

TEXTE DE GOSCINNY

DESSINS DE UDERZO

DARGAUD ÉDITEUR

PARIS · BARCELONE · BRUXELLES · LAUSANNE · LONDRES · MONTREAL · NEW YORK · STUTTGART

ASTÉRIX EN LANGUES ÉTRANGÈRES :

AFRIQUE DU SUD Hodder Dargaud, c/o Struik Book Distributors (Pty) Ltd., Graph Avenue, Montague Gardens 7441, Afrique du Sud
ALLEMAGNE Delta Verlag GmbH, Postfach 10 12 45, 7000 Stuttgart 10, Allemagne
AMÉRIQUE HISPANOPHONE Grijalbo-Dargaud, Aragon 385, 08013 Barcelone, Espagne
AUSTRALIE Hodder Dargaud, Rydalmere Business Park, 10/16 South Street, Rydalmere, N.S.W. 2116, Australie
AUTRICHE Delta Verlag GmbH, Postfach 10 12 45, 7000 Stuttgart 10, Allemagne
BELGIQUE Dargaud Benelux, 17 avenue Paul Henri Spaak, 1070 Bruxelles, Belgique
BIÉLORUSSIE c/o Egmont Lithuania, Juozapavicius 9 A, Room 910/911, Vilnius, Lituanie
BRÉSIL Record Distribuidora, Rua Argentina 171, 20921 Rio de Janeiro, Brésil
BULGARIE Egmont Bulgaria Ltd., Ul. Sweta Gora 7, 1421 Sofia, Bulgarie
CANADA *Distribution langue française :*
Presse-Import Leo Brunelle Inc., 371 Deslauriers St., St. Laurent, Montréal, Québec H4N 1W2, Canada
Distribution langue anglaise :
General Publishing Co. Ltd., 30 Lesmill Road, Don Mills, Ontario M38 2T6, Canada
RÉPUBLIQUE DE CORÉE Éditions Cosmos, 19-16 Shin An-dong, Jin Ju, Gyung Nam-do, République de Corée
CROATIE Izvori Publishing House, Trnjanska 47, 4100 Zagreb, Croatie
DANEMARK Serieforlaget A/S (Groupe Egmont), Vognmagergade 11, 1148 Copenhague K, Danemark
EMPIRE ROMAIN *(Latin)*
Delta Verlag GmbH, Postfach 10 12 45, 7000 Stuttgart 10, Allemagne
ESPAGNE *(Castillan et Catalan)*
Grijalbo-Dargaud, Aragon 385, 08013 Barcelone, Espagne
ESTONIE Egmont Estonia Ltd., Tartu Mnt. 16, Building A, 3rd Floor, Tallinn EE 0105, Estonie
ÉTATS-UNIS D'AMÉRIQUE *Distribution langues anglaise et française :*
Presse-Import Leo Brunelle Inc., 371 Deslauriers St., St. Laurent, Montréal, Québec H4N 1W2, Canada
FINLANDE Sanoma Corporation, POB 107, 00381 Helsinki, Finlande
GRÈCE *(Grec ancien et moderne)*
Mamouth Comix Ltd., Ippokratous 44, 106080 Athènes, Grèce
HOLLANDE Dargaud Benelux, 17 avenue Paul Henri Spaak, 1070 Bruxelles, Belgique
Distribution : Betapress, Burg. Krollaan 14, 5126 PT Jilze, Hollande
HONG KONG *(Anglais)*
Hodder Dargaud, c/o Publishers Associates Ltd., 11th Floor, Taikoo Trading
Estate, 28 Tong Cheong Street, Quarry Bay, Hong Kong
(Mandarin et Cantonais)
Gast, Flat C, 5/F, Block 3, Site 1, Whampoa Garden, Hunghom KLN, Hong Kong
HONGRIE Egmont Hungary Kft., Fészek utca 16 B, 1125 Budapest, Hongrie
INDONÉSIE Pt. Sinar Harapan, J1. Dewi Sartika 136D, Jakarta Cawang, Indonésie
ITALIE Mondadori, Via Belvedere, 37131 Vérone, Italie
LETTONIE Egmont Latvia Ltd., Balasta Dambis 3, Room 1812, 226081 Riga, Lettonie
LITUANIE Egmont Lithuania, Juozapavicius 9 A, Room 910/911, Vilnius, Lituanie
LUXEMBOURG Imprimerie St. Paul, rue Christophe Plantin 2, Luxembourg
NORVÈGE A/S Hjemmet (Groupe Egmont), Kristian den 4des gt. 13, Oslo 1, Norvège
NOUVELLE-ZÉLANDE Hodder Dargaud, PO Box 3858, Auckland 1, Nouvelle-Zélande
POLOGNE Egmont Polska Ltd., Plac Marszalka J. Pilsudskiego 9, 00-078 Varsovie, Pologne
PORTUGAL Meriberica-Liber, Av. Duque d'Avila 69, R/C esq., 1000 Lisbonne, Portugal
ROYAUME-UNI Hodder Dargaud, Mill Road, Dunton Green, Sevenoaks, Kent TN13 2YA, Angleterre
RUSSIE Egmont Russia Ltd., Narodnaya Ulitsa 13, Apt. 123, 109172 Moscou, Russie
SERBIE Nip Forum, Vojvode Misica 1-3, 2100 Novi Sad, Serbie
RÉPUBLIQUE SLOVAQUE Egmont Neografia, Nevädzova 8, Box 20, 827 99 Bratislava 27, République Slovaque
SLOVÉNIE Didakta, Radovljica Kranjska Cesta 13, 64240 Radovljica, Slovénie
SUÈDE Serieförlaget Svenska AB (Groupe Egmont), 212 05 Malmö, Suède
SUISSE Dargaud (Suisse) S.A., En Budron B, Le Mont-sur-Lausanne, Suisse
RÉPUBLIQUE TCHÈQUE Egmont CSFR, Hellichova 45, 118 00 Prague 1, République Tchèque.

© DARGAUD ÉDITEUR 1975
Tous droits de traduction, de reproduction et d'adaptation strictement
réservés pour tous pays.
Dépôt légal : Décembre 1995
ISBN 2-205-00896-X
ISSN 0758-4520

Imprimé et relié en Décembre 1995 par Partenaires
Printed in France

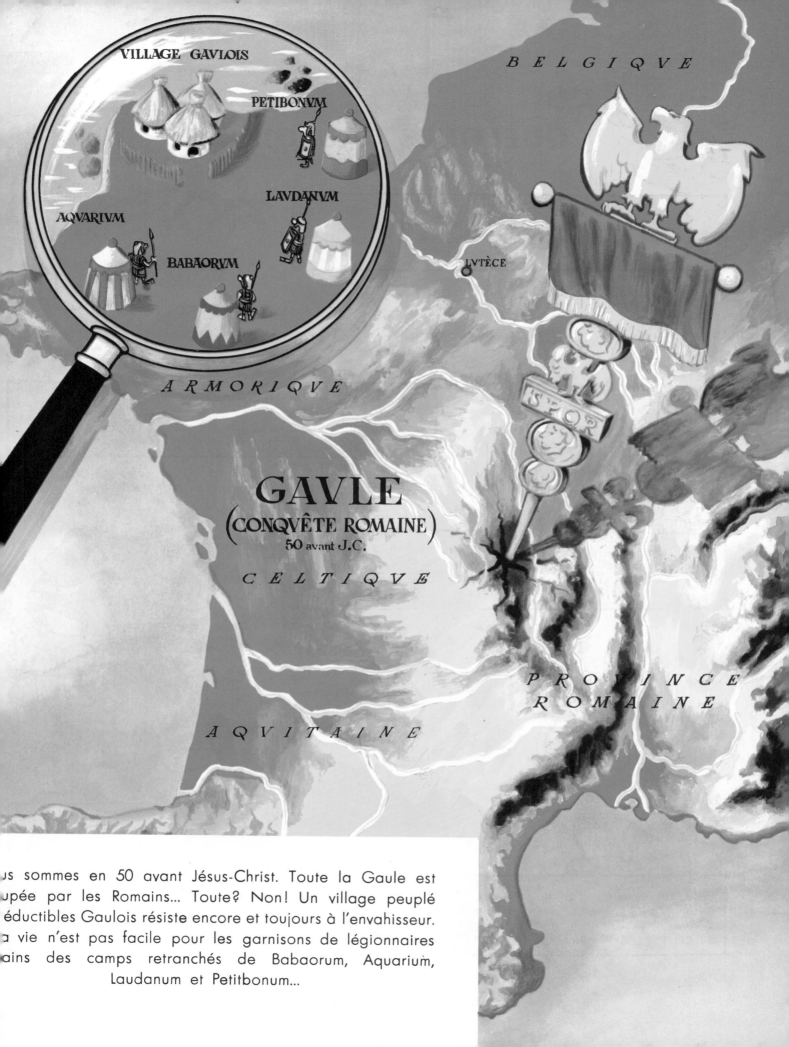

VILLAGE GAVLOIS

PETIBONVM

LAVDANVM

AQVARIVM

BABAORVM

ARMORIQVE

BELGIQVE

LVTÈCE

SPQR

GAVLE
(CONQVÊTE ROMAINE)
50 avant J.C.

CELTIQVE

AQVITAINE

PROVINCE
ROMAINE

us sommes en 50 avant Jésus-Christ. Toute la Gaule est
upée par les Romains... Toute? Non! Un village peuplé
éductibles Gaulois résiste encore et toujours à l'envahisseur.
a vie n'est pas facile pour les garnisons de légionnaires
ains des camps retranchés de Babaorum, Aquarium,
Laudanum et Petitbonum...

QUELQUES GAULOIS...

Astérix, le héros de ces aventures. Petit guerrier à l'esprit malin, à l'intelligence vive, toutes les missions périlleuses lui sont confiées sans hésitation. Astérix tire sa force surhumaine de la potion magique du druide Panoramix...

Obélix, est l'inséparable ami d'Astérix. Livreur de menhirs de son état, grand amateur de sangliers, Obélix est toujours prêt à tout abandonner pour suivre Astérix dans une nouvelle aventure. Pourvu qu'il y ait des sangliers et de belles bagarres.

Panoramix, le druide vénérable du village, cueille le gui et prépare des potions magiques. Sa plus grande réussite est la potion qui donne une force surhumaine au consommateur. Mais Panoramix a d'autres recettes en réserve...

Assurancetourix, c'est le barde. Les opinions sur son talent sont partagées : lui, il trouve qu'il est génial, tous les autres pensent qu'il est innommable. Mais quand il ne dit rien, c'est un gai compagnon, fort apprécié...

Abraracourcix, enfin, est le chef de la tribu. Majestueux, courageux, ombrageux, le vieux guerrier est respecté par ses hommes, craint par ses ennemis. Abraracourcix ne craint qu'une chose : c'est que le ciel lui tombe sur la tête, mais comme il le dit lui-même : « C'est pas demain la veille ! »

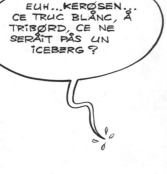

MAIS ABANDONNONS CES MERS GLACÉES SOUS LEUR MANTEAU D'IMPÉNÉTRABLE BROUILLARD...

①

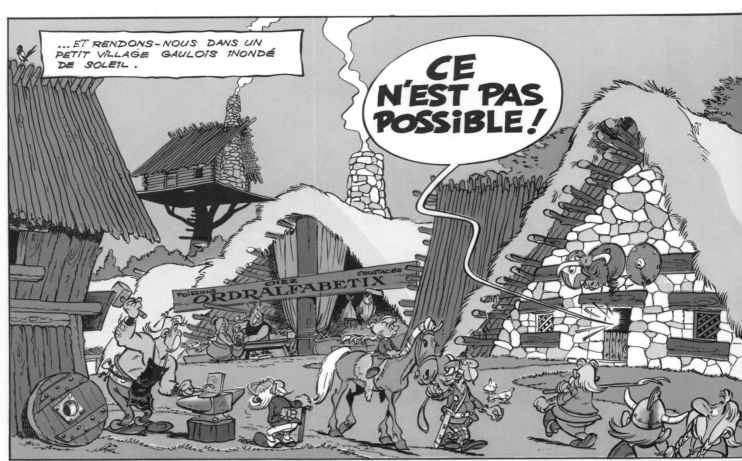

...ET RENDONS-NOUS DANS UN PETIT VILLAGE GAULOIS INONDÉ DE SOLEIL.

CE N'EST PAS POSSIBLE !

NON ! CE N'EST PAS POSSIBLE !

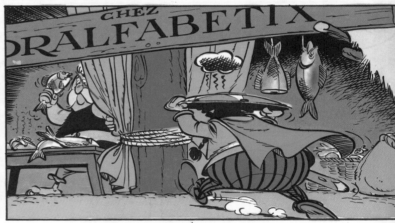

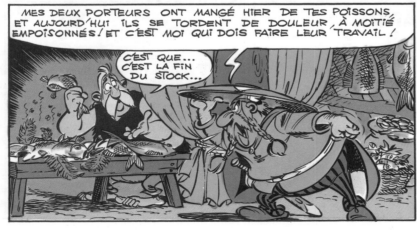

MES DEUX PORTEURS ONT MANGÉ HIER DE TES POISSONS, ET AUJOURD'HUI ILS SE TORDENT DE DOULEUR, À MOITIÉ EMPOISONNÉS ! ET C'EST MOI QUI DOIS FAIRE LEUR TRAVAIL !

C'EST QUE... C'EST LA FIN DU STOCK...

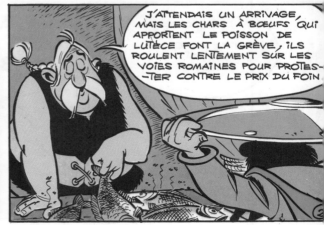

J'ATTENDAIS UN ARRIVAGE, MAIS LES CHARS À BŒUFS QUI APPORTENT LE POISSON DE LUTÈCE FONT LA GRÈVE, ILS ROULENT LENTEMENT SUR LES VOIES ROMAINES POUR PROTES-TER CONTRE LE PRIX DU FOIN

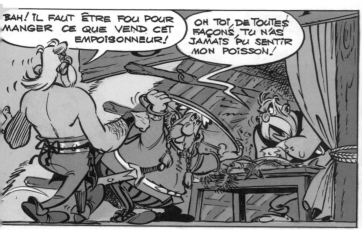

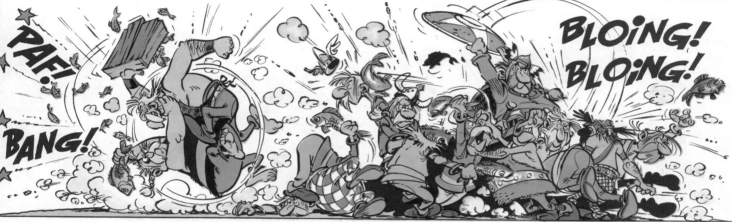

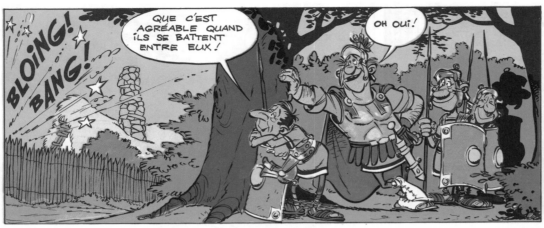

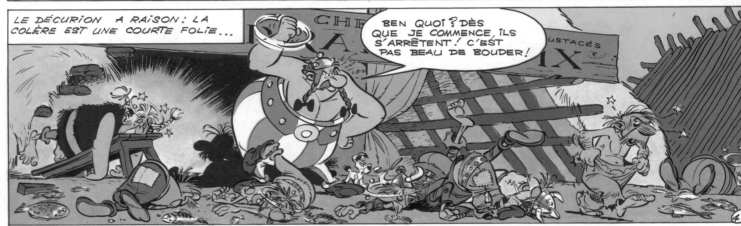

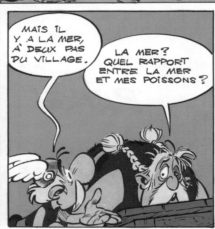

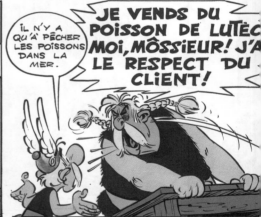

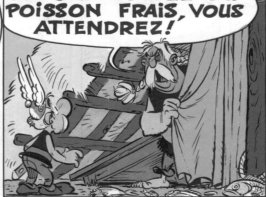

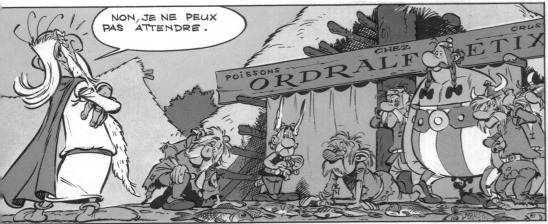

NON, JE NE PEUX PAS ATTENDRE.

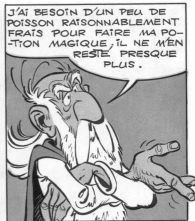

J'AI BESOIN D'UN PEU DE POISSON RAISONNABLEMENT FRAIS POUR FAIRE MA POTION MAGIQUE, IL NE M'EN RESTE PRESQUE PLUS.

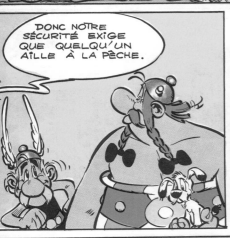

DONC NOTRE SÉCURITÉ EXIGE QUE QUELQU'UN AILLE À LA PÊCHE.

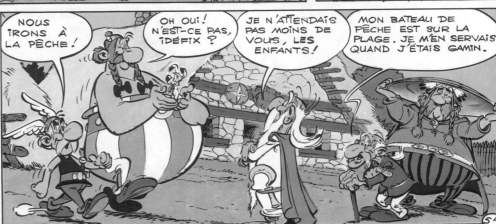

NOUS IRONS À LA PÊCHE!

OH OUI! N'EST-CE PAS, IDÉFIX?

JE N'ATTENDAIS PAS MOINS DE VOUS, LES ENFANTS!

MON BATEAU DE PÊCHE EST SUR LA PLAGE. JE M'EN SERVAIS QUAND J'ÉTAIS GAMIN.

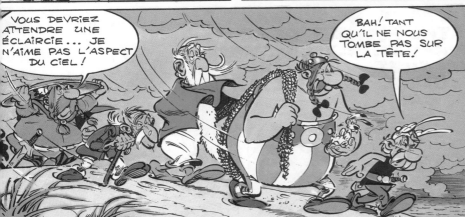

VOUS DEVRIEZ ATTENDRE UNE ÉCLAIRCIE... JE N'AIME PAS L'ASPECT DU CIEL!

BAH! TANT QU'IL NE NOUS TOMBE PAS SUR LA TÊTE!

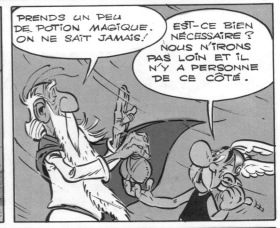

PRENDS UN PEU DE POTION MAGIQUE. ON NE SAIT JAMAIS!

EST-CE BIEN NÉCESSAIRE? NOUS N'IRONS PAS LOIN ET IL N'Y A PERSONNE DE CE CÔTÉ.

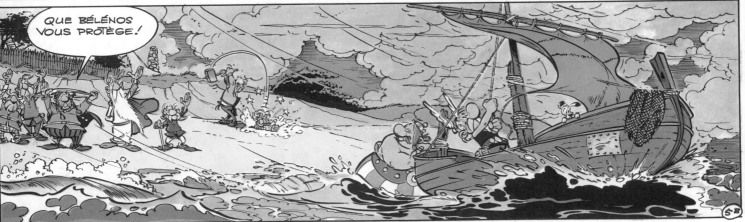

QUE BÉLÉNOS VOUS PROTÈGE!

9

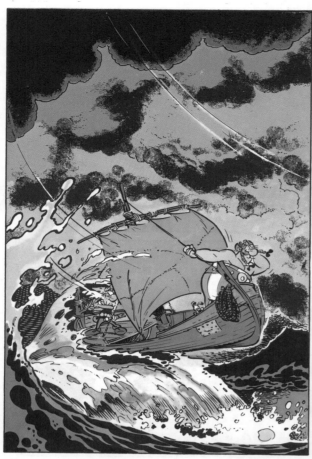

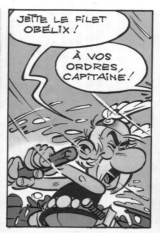
JETTE LE FILET OBÉLIX!

À VOS ORDRES, CAPITAINE!

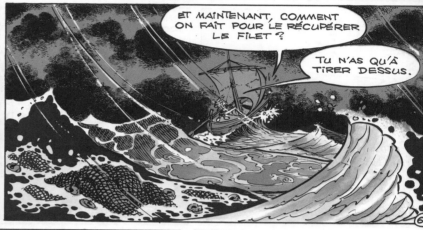
ET MAINTENANT, COMMENT ON FAIT POUR LE RÉCUPÉRER LE FILET?

TU N'AS QU'À TIRER DESSUS.

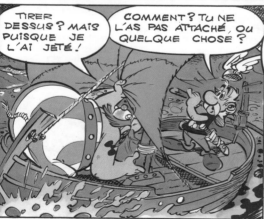
TIRER DESSUS? MAIS PUISQUE JE L'AI JETÉ!

COMMENT? TU NE L'AS PAS ATTACHÉ, OU QUELQUE CHOSE?

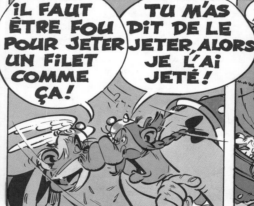
IL FAUT ÊTRE FOU POUR JETER UN FILET COMME ÇA!

TU M'AS DIT DE LE JETER, ALORS JE L'AI JETÉ!

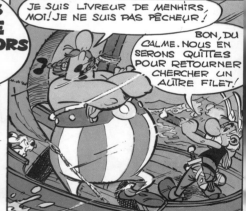
JE SUIS LIVREUR DE MENHIRS, MOI! JE NE SUIS PAS PÊCHEUR!

BON, DU CALME. NOUS EN SERONS QUITTES POUR RETOURNER CHERCHER UN AUTRE FILET!

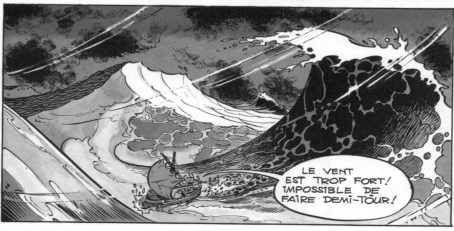
LE VENT EST TROP FORT! IMPOSSIBLE DE FAIRE DEMI-TOUR!

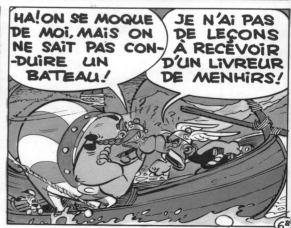
HA! ON SE MOQUE DE MOI, MAIS ON NE SAIT PAS CONDUIRE UN BATEAU!

JE N'AI PAS DE LEÇONS À RECEVOIR D'UN LIVREUR DE MENHIRS!

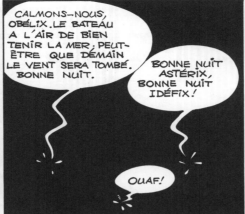

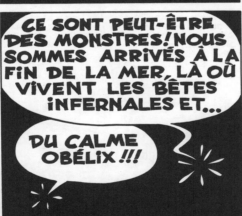

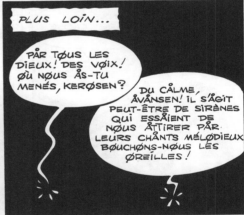

11

TU VOIS? NOUS NE SOMMES PAS ARRIVÉS À LA FIN DE LA MER, IL N'Y A PAS DE MONSTRES ET LA TEMPÊTE S'EST CALMÉE.

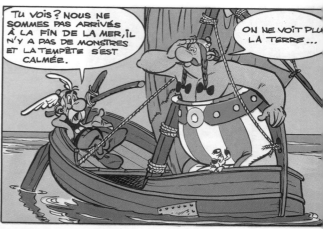

ON NE VOIT PLUS LA TERRE...

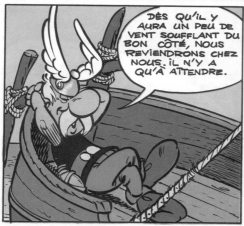

DÈS QU'IL Y AURA UN PEU DE VENT SOUFFLANT DU BON CÔTÉ, NOUS REVIENDRONS CHEZ NOUS. IL N'Y A QU'À ATTENDRE.

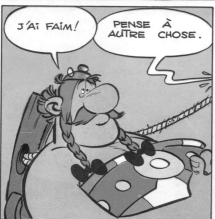

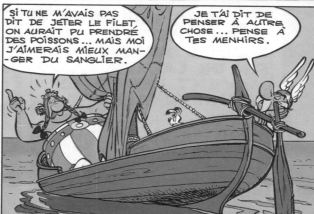

J'AI FAIM!

PENSE À AUTRE CHOSE.

SI TU NE M'AVAIS PAS DIT DE JETER LE FILET, ON AURAIT PU PRENDRE DES POISSONS... MAIS MOI J'AIMERAIS MIEUX MANGER DU SANGLIER.

JE T'AI DIT DE PENSER À AUTRE CHOSE... PENSE À TES MENHIRS.

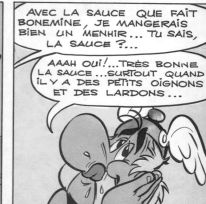

AVEC LA SAUCE QUE FAIT BONEMINE, JE MANGERAIS BIEN UN MENHIR... TU SAIS, LA SAUCE?...

AAAH OUI!...TRÈS BONNE LA SAUCE...SURTOUT QUAND IL Y A DES PETITS OIGNONS ET DES LARDONS...

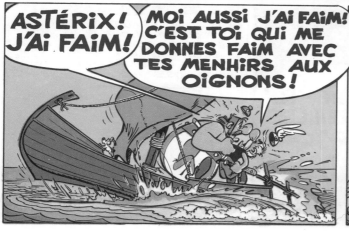

ASTÉRIX! J'AI FAIM!

MOI AUSSI J'AI FAIM! C'EST TOI QUI ME DONNES FAIM AVEC TES MENHIRS AUX OIGNONS!

?

GRRRRR...

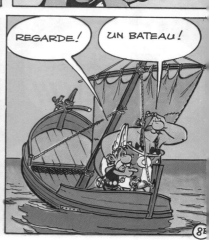

REGARDE!

UN BATEAU!

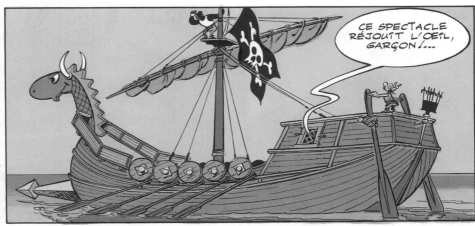

CE SPECTACLE RÉJOUIT L'OEIL, GARÇON !...

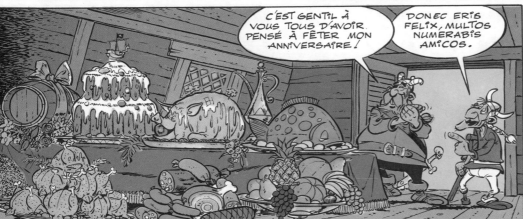

C'EST GENTIL À VOUS TOUS D'AVOIR PENSÉ À FÊTER MON ANNIVERSAIRE !

DONEC ERIS FELIX, MULTOS NUMERABIS AMICOS.

AU LIEU DE DIRE DES BÊTISES ALLONS SUR LE PONT CHERCHER L'ÉQUIPAGE ! ON VA SE METTRE À TABLE !

EMBA'CATION D'OIT DE''IÈ'E !

BAH ! CE N'EST QU'UNE COQUE DE NOIX. ON LAISSE TOMBER. À TABLE LES ENFANTS !

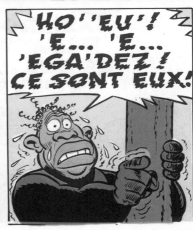

HO 'EU'! 'E... 'E... 'EGA'DEZ ! CE SONT EUX !

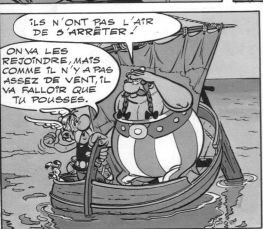

ILS N'ONT PAS L'AIR DE S'ARRÊTER !

ON VA LES REJOINDRE, MAIS COMME IL N'Y A PAS ASSEZ DE VENT, IL VA FALLOIR QUE TU POUSSES.

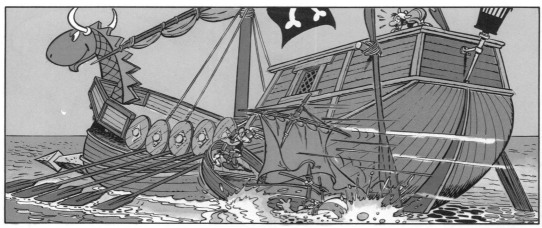

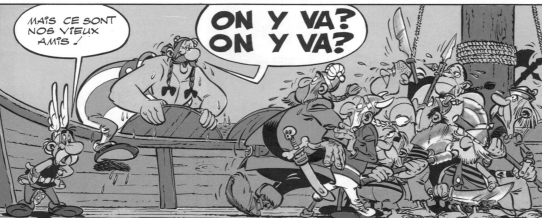

MAIS CE SONT NOS VIEUX AMIS !

ON Y VA ? ON Y VA ?

UN INSTANT. ON VA CHANGER LE SCÉNARIO. AUJOURD'HUI C'EST MON ANNIVERSAIRE... VOUS N'ALLEZ PAS GÂCHER MON ANNIVERSAIRE, TOUT DE MÊME ! ALORS, DITES-MOI CE QUE VOUS VOULEZ ET ALLEZ VOUS-EN SANS RIEN COULER.

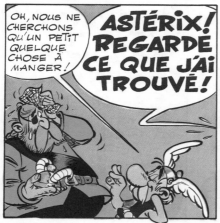

OH, NOUS NE CHERCHONS QU'UN PETIT QUELQUE CHOSE À MANGER !

ASTÉRIX ! REGARDE CE QUE J'AI TROUVÉ !

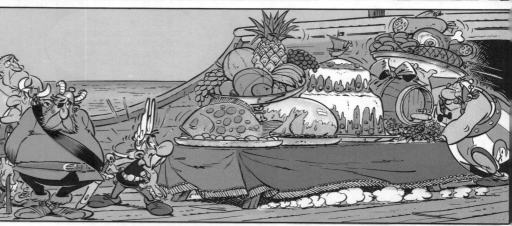

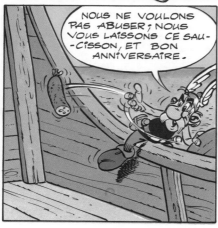

NOUS NE VOULONS PAS ABUSER ; NOUS VOUS LAISSONS CE SAU-CISSON, ET BON ANNIVERSAIRE.

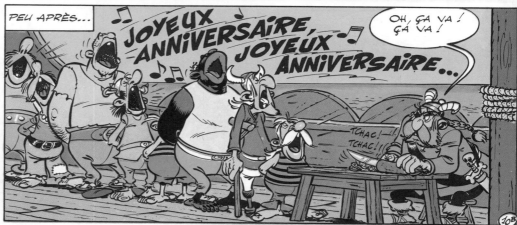

PEU APRÈS...

♪ JOYEUX ANNIVERSAIRE, JOYEUX ANNIVERSAIRE... ♪

OH, ÇA VA ! ÇA VA !

TCHAC ! TCHAC !

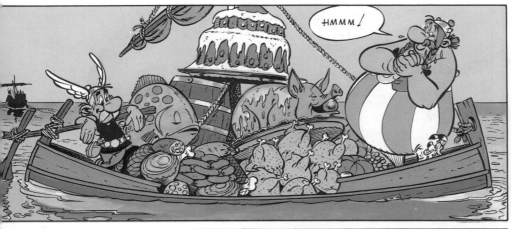

HMMM!

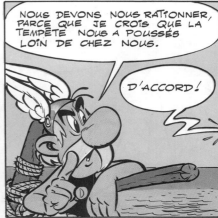

NOUS DEVONS NOUS RATIONNER, PARCE QUE JE CROIS QUE LA TEMPÊTE NOUS A POUSSÉS LOIN DE CHEZ NOUS.

D'ACCORD!

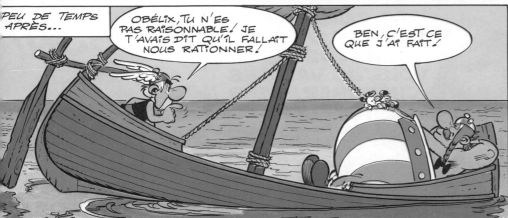

PEU DE TEMPS APRÈS...

OBÉLIX, TU N'ES PAS RAISONNABLE! JE T'AVAIS DIT QU'IL FALLAIT NOUS RATIONNER!

BEN, C'EST CE QUE J'AI FAIT!

J'AI GARDÉ ÇA POUR PLUS TARD...

BAH, TU AS PEUT-ÊTRE RAISON... APRÈS UN BON REPAS, UNE SIESTE S'IMPOSE.

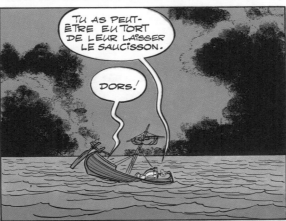

TU AS PEUT-ÊTRE EU TORT DE LEUR LAISSER LE SAUCISSON.

DORS!

BRAOUMMM!

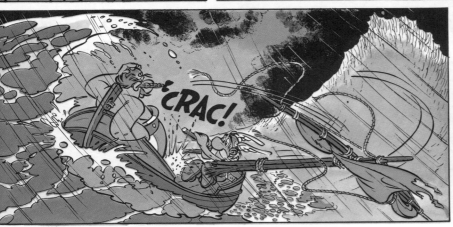

CRAC!

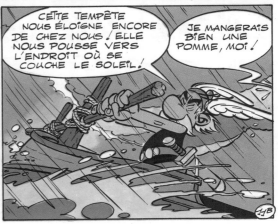

CETTE TEMPÊTE NOUS ÉLOIGNE ENCORE DE CHEZ NOUS! ELLE NOUS POUSSE VERS L'ENDROIT OÙ SE COUCHE LE SOLEIL!

JE MANGERAIS BIEN UNE POMME, MOI!

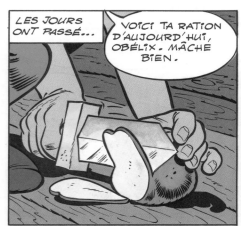

LES JOURS ONT PASSÉ...

VOICI TA RATION D'AUJOURD'HUI, OBÉLIX. MÂCHE BIEN.

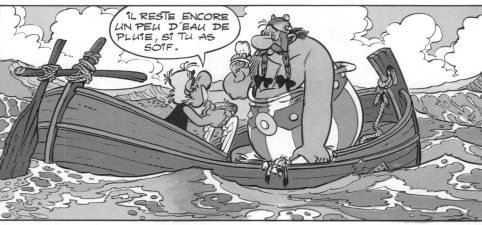

IL RESTE ENCORE UN PEU D'EAU DE PLUIE, SI TU AS SOIF.

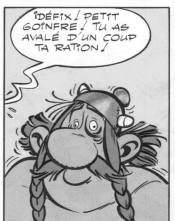

IDÉFIX! PETIT GOINFRE! TU AS AVALÉ D'UN COUP TA RATION!

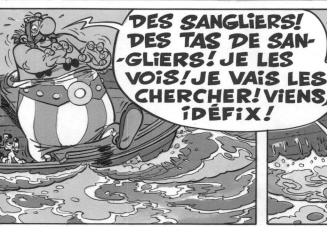

DES SANGLIERS! DES TAS DE SAN-GLIERS! JE LES VOIS! JE VAIS LES CHERCHER! VIENS, IDÉFIX!

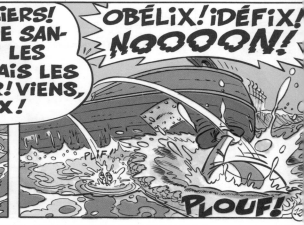

OBÉLIX! IDÉFIX! NOOOON!

PLIF!

PLOUF!

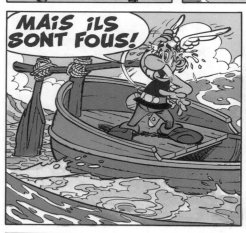

MAIS ILS SONT FOUS!

PLAF!

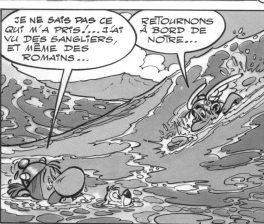

JE NE SAIS PAS CE QUI M'A PRIS!... J'AI VU DES SANGLIERS, ET MÊME DES ROMAINS...

RETOURNONS À BORD DE NOTRE...

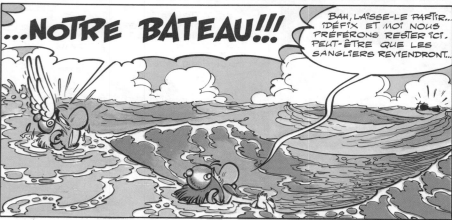

...NOTRE BATEAU!!!

BAH, LAISSE-LE PARTIR... IDÉFIX ET MOI NOUS PRÉFÉRONS RESTER ICI. PEUT-ÊTRE QUE LES SANGLIERS REVIENDRONT...

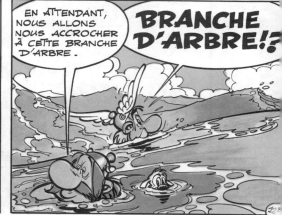

EN ATTENDANT, NOUS ALLONS NOUS ACCROCHER À CETTE BRANCHE D'ARBRE.

BRANCHE D'ARBRE!?

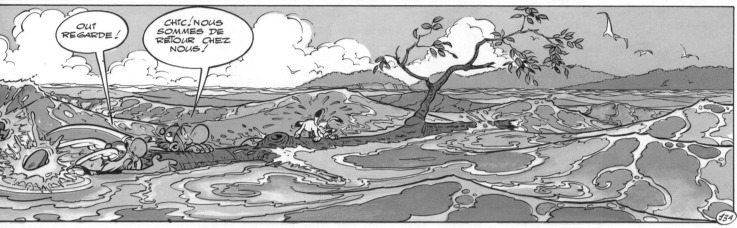

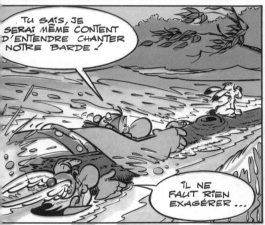

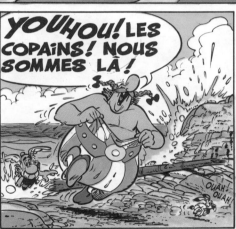

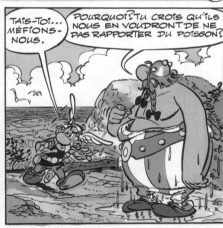

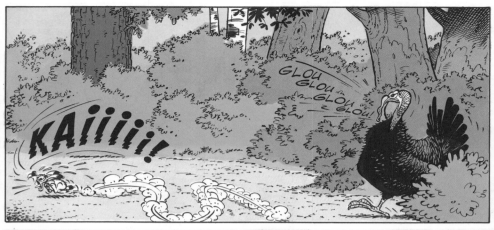

GLOU
GLOU
GLOU
GLOU!

KAiiiii!

?

ÉTRANGE BÊTE !

ON VA VOIR QUEL GOÛT ÇA A ; JE M'EN OCCUPE, TOI, ALLUME DU FEU.

HÉ, ASTÉRIX !

LE GLOUGLOU, LÀ IL A DES TAS DE COPAINS. EN ATTENDANT DE TROUVER DES SANGLIERS, NOUS AURONS DE QUOI MANGER.

GRRR! OUAH

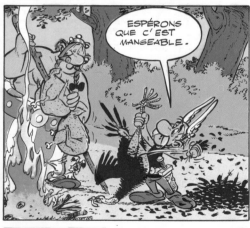

ESPÉRONS QUE C'EST MANGEABLE.

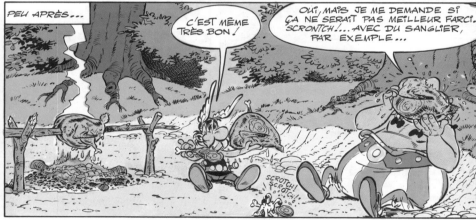

PEU APRÈS...

C'EST MÊME TRÈS BON !

OUI, MAIS JE ME DEMANDE SI ÇA NE SERAIT PAS MEILLEUR FARCI. SCRONTCH !... AVEC DU SANGLIER, PAR EXEMPLE...

SCROTCH! SCROTCH!

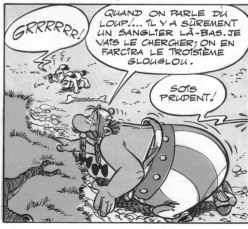

GRRRRRR!

QUAND ON PARLE DU LOUP !... IL Y A SÛREMENT UN SANGLIER LÀ-BAS. JE VAIS LE CHERCHER ; ON EN FARCIRA LE TROISIÈME GLOUGLOU.

SOIS PRUDENT !

AH BEN ÇA, ALORS !

????

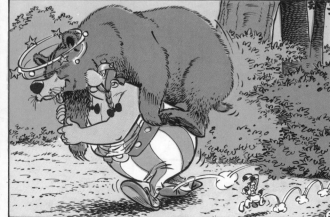

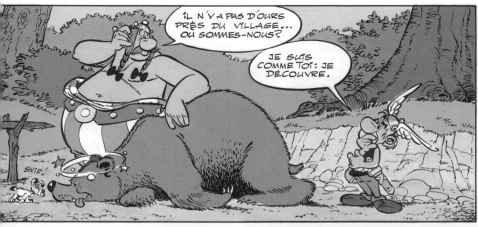

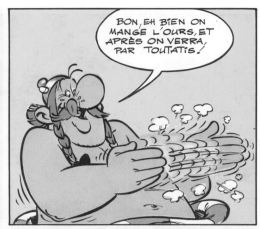

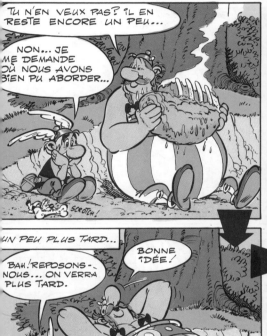

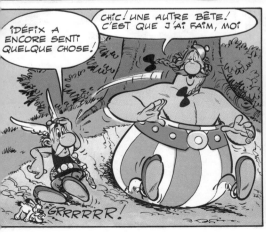

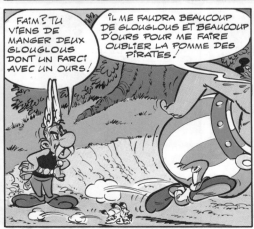

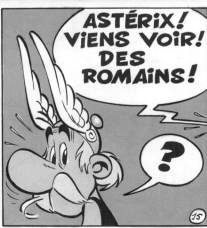

OÙ ÇA?

ICI!

CE NE SONT PEUT-ÊTRE PAS DES ROMAINS.

MAIS SI! C'EST LE TRUC DES ROMAINS, ÇA, DE NOUS ÉPIER DANS LA FORÊT ET D'AVOIR PEUR DE NOUS RENCONTRER.

CHERCHONS-LES; SI ON LES ATTRAPE, ILS NOUS DIRONT OÙ EST LE VILLAGE.

D'ACCORD, MAIS MARCHONS SANS FAIRE DE BRUIT; ON NE SAIT JAMAIS.

YOUHOU! LES ROMAINS! OÙ ÊTES-VOUS, LES ROMAINS?

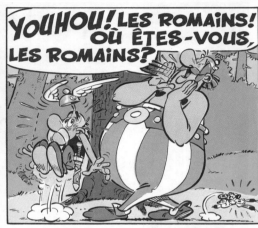

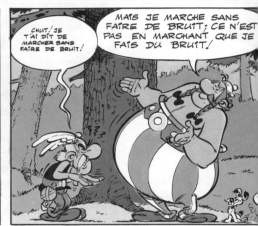

CHUT! JE T'AI DIT DE MARCHER SANS FAIRE DE BRUIT!

MAIS JE MARCHE SANS FAIRE DE BRUIT; CE N'EST PAS EN MARCHANT QUE JE FAIS DU BRUIT!

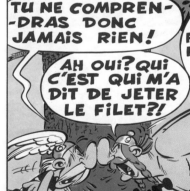

TU NE COMPREN-DRAS DONC JAMAIS RIEN!

AH OUI? QUI C'EST QUI M'A DIT DE JETER LE FILET?!

QU'EST-CE QUE LE FILET VIENT FAIRE DANS CETTE HISTOIRE?

SI TU NE M'AVAIS PAS DIT DE JETER LE FILET ET SI TU AVAIS SU CONDUIRE LE BATEAU, NOUS NE SE-RIONS PAS DANS CETTE FORÊT À CHERCHER DES IMBÉCILES DE ROMAINS!

TCHAC!

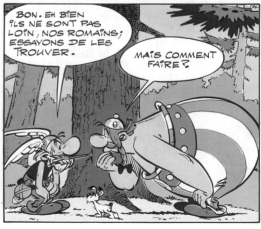

BON. EH BIEN ILS NE SONT PAS LOIN, NOS ROMAINS; ESSAYONS DE LES TROUVER.

MAIS COMMENT FAIRE?

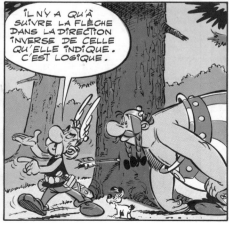

IL N'Y A QU'À SUIVRE LA FLÈCHE DANS LA DIRECTION INVERSE DE CELLE QU'ELLE INDIQUE. C'EST LOGIQUE.

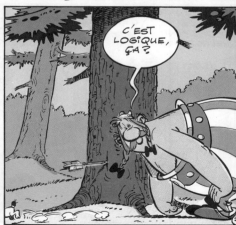

C'EST LOGIQUE, ÇA?

20

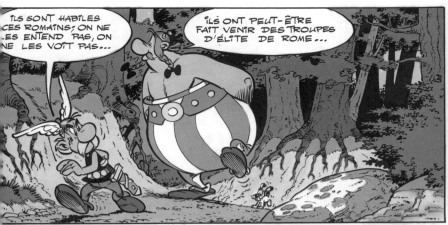

ILS SONT HABILES CES ROMAINS; ON NE LES ENTEND PAS, ON NE LES VOIT PAS...

ILS ONT PEUT-ÊTRE FAIT VENIR DES TROUPES D'ÉLITE DE ROME...

GLOUGLOUGLOU!

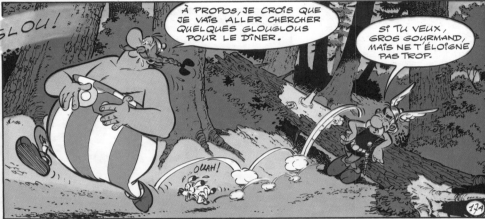

À PROPOS, JE CROIS QUE JE VAIS ALLER CHERCHER QUELQUES GLOUGLOUS POUR LE DÎNER.

SI TU VEUX, GROS GOURMAND, MAIS NE T'ÉLOIGNE PAS TROP.

OUAH!

17A

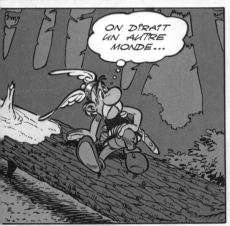

ON DIRAIT UN AUTRE MONDE...

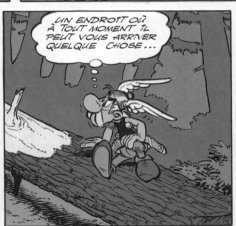

UN ENDROIT OÙ À TOUT MOMENT IL PEUT VOUS ARRIVER QUELQUE CHOSE...

SCHKLONK!

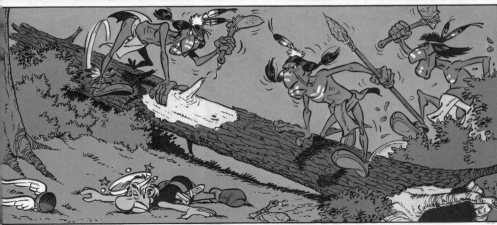

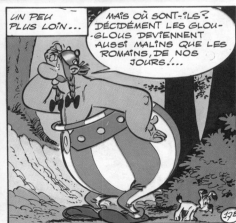

UN PEU PLUS LOIN...

MAIS OÙ SONT-ILS? DÉCIDÉMENT LES GLOU-GLOUS DEVIENNENT AUSSI MALINS QUE LES ROMAINS, DE NOS JOURS!...

17B

21

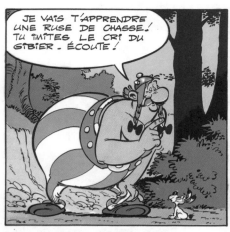

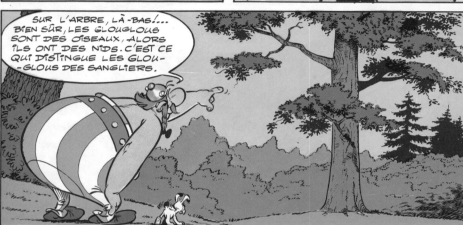

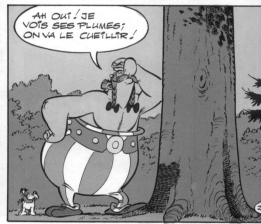

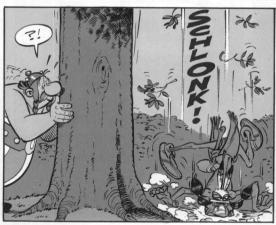

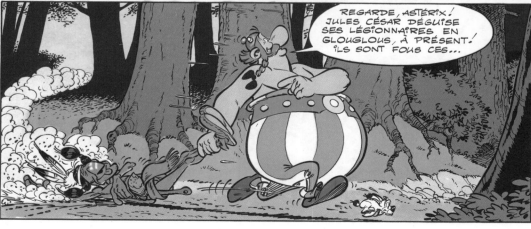

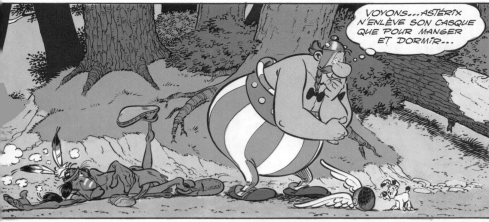

VOYONS...ASTÉRIX N'ENLÈVE SON CASQUE QUE POUR MANGER ET DORMIR...

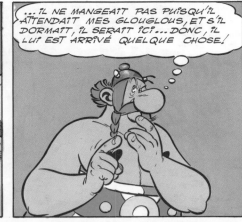

...IL NE MANGEAIT PAS PUISQU'IL ATTENDAIT MES GLOUGLOUS, ET S'IL DORMAIT, IL SERAIT ICI... DONC, IL LUI EST ARRIVÉ QUELQUE CHOSE!

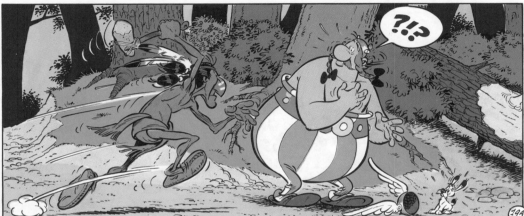

?!?

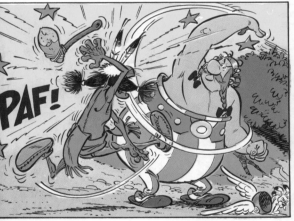

PAF!

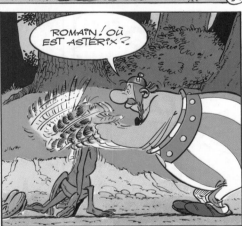

ROMAIN! OÙ EST ASTÉRIX?

ASTÉRIX SAURAIT LE FAIRE PARLER... IL FAUT DONC QUE JE TROUVE ASTÉRIX!

POF!

CHERCHE! CHERCHE IDÉFIX!

SNIFSNIF!

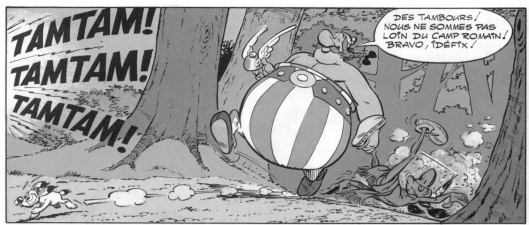

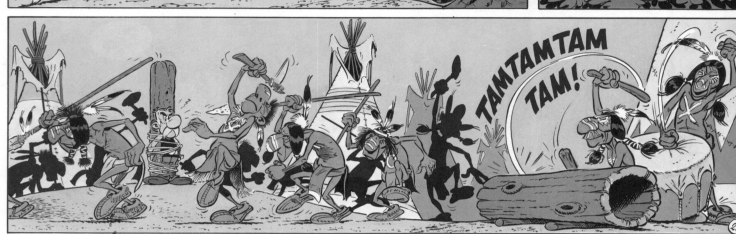

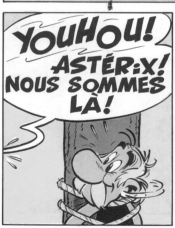

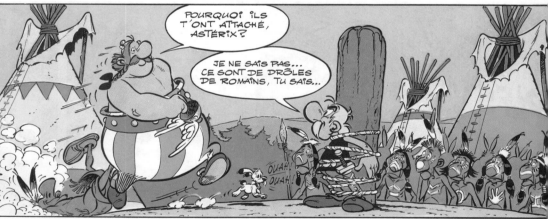

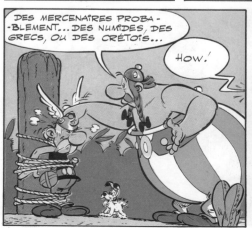

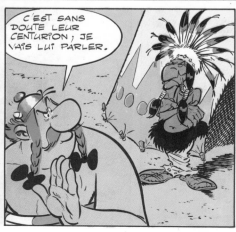

24

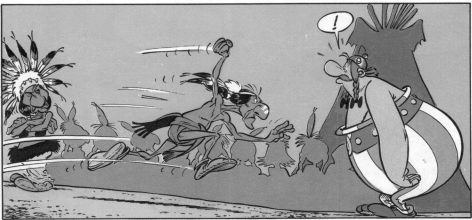

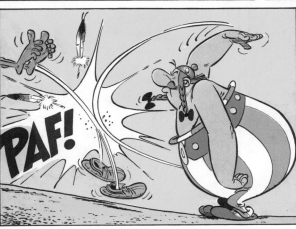

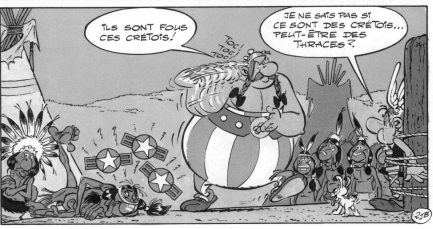

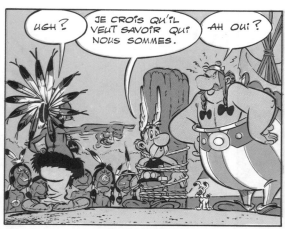

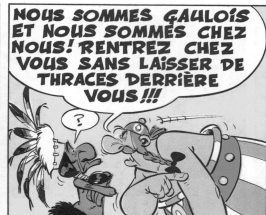

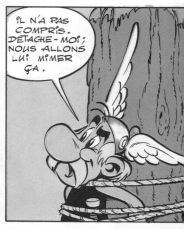

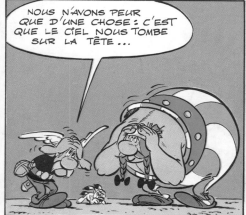

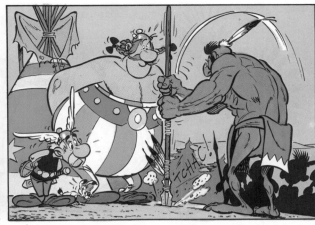

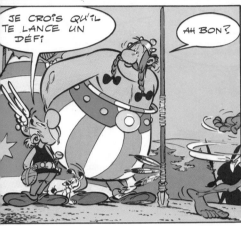

JE CROIS QU'IL TE LANCE UN DÉFI

AH BON?

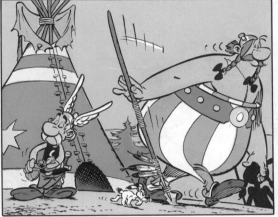

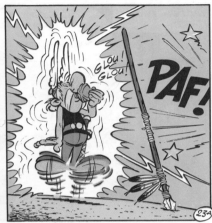

GLOU! GLOU!

PAF!

J'AI FINI LE MIEN.

ALORS, À MOI.

TCHAC!

PAFFF!

HOHOHOHOHOHOHOH

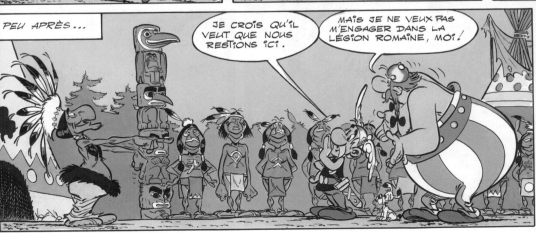

PEU APRÈS...

JE CROIS QU'IL VEUT QUE NOUS RESTIONS ICI.

MAIS JE NE VEUX PAS M'ENGAGER DANS LA LÉGION ROMAINE, MOI!

BAH! ACCEPTONS. NOUS POURRONS AINSI PEUT-ÊTRE ENFIN SAVOIR OÙ NOUS SOMMES.

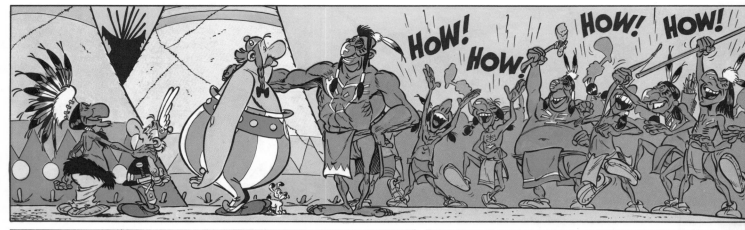

UN PEU PLUS
TARD...

LAISSE-TOI FAIRE, ÇA VEUT SANS DOUTE DIRE QUE NOUS SOMMES ADMIS.

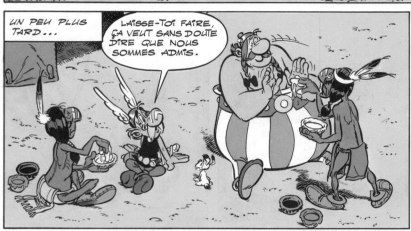

SI ON M'AVAIT DIT QUE JE PORTERAIS LA TENUE DES MERCENAIRES DE CÉSAR !...

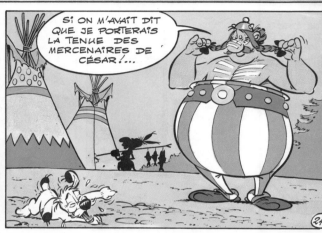

MIGNONNES, LES PETITES MATRONES ! CE SONT DES THRACES QU'ON AIMERAIT SUIVRE !

JE TE SIGNALE QUE CELUI-LÀ, TU L'AS DÉJÀ FAIT.

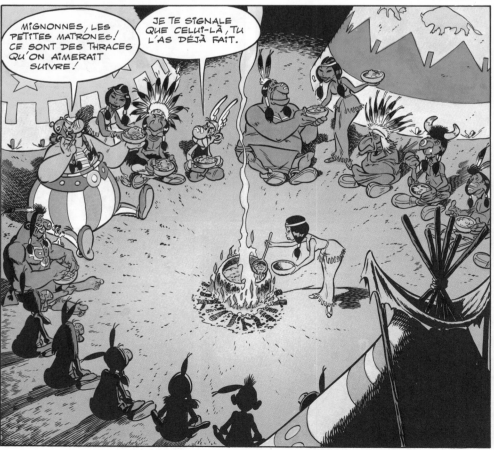

GLOUGLOU ?

OUAHOUAH.

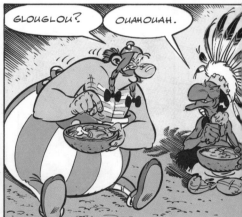

SLAP!

SCRONTCH!

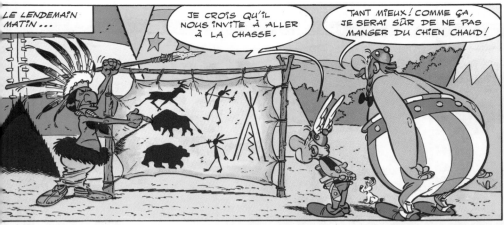

LE LENDEMAIN MATIN...

JE CROIS QU'IL NOUS INVITE À ALLER À LA CHASSE.

TANT MIEUX! COMME ÇA, JE SERAI SÛR DE NE PAS MANGER DU CHIEN CHAUD!

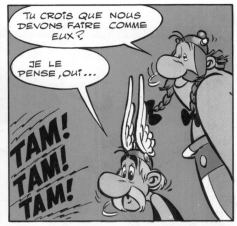

TU CROIS QUE NOUS DEVONS FAIRE COMME EUX?

JE LE PENSE, OUI...

TAM! TAM! TAM!

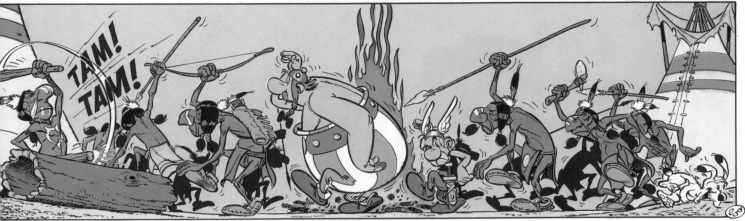

TAM! TAM!

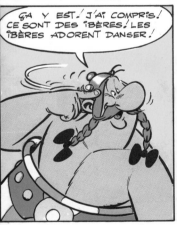

ÇA Y EST! J'AI COMPRIS! CE SONT DES IBÈRES! LES IBÈRES ADORENT DANSER!

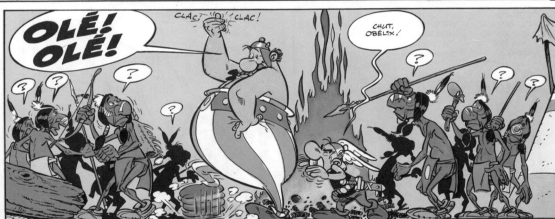

OLÉ! OLÉ!

CLAC! CLAC!

CHUT, OBÉLIX!

? ? ? ? ?

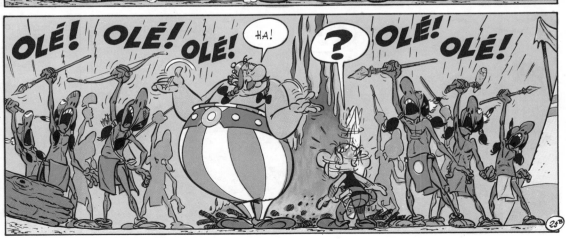

OLÉ! OLÉ! OLÉ! HA! ? OLÉ! OLÉ!

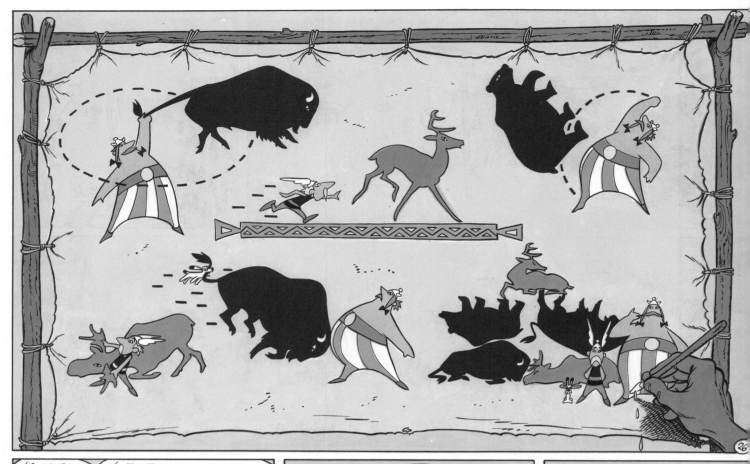

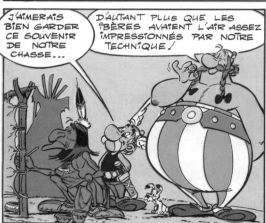

J'AIMERAIS BIEN GARDER CE SOUVENIR DE NOTRE CHASSE...

D'AUTANT PLUS QUE LES IBÈRES AVAIENT L'AIR ASSEZ IMPRESSIONNÉS PAR NOTRE TECHNIQUE!

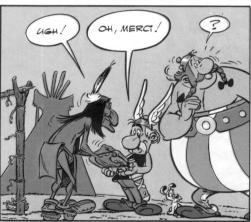

UGH!

OH, MERCI!

?

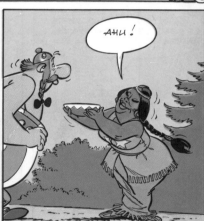

AHU!

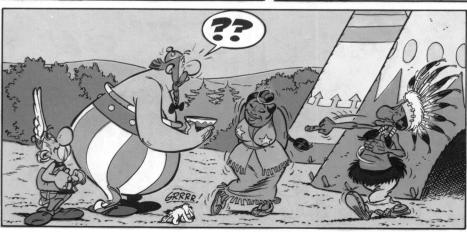

??

GRRRR!

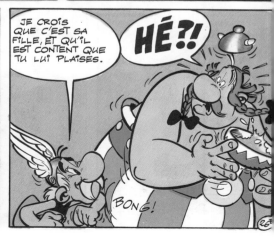

JE CROIS QUE C'EST SA FILLE, ET QU'IL EST CONTENT QUE TU LUI PLAISES.

HÉ?!

BONG!

?

GRRRR!

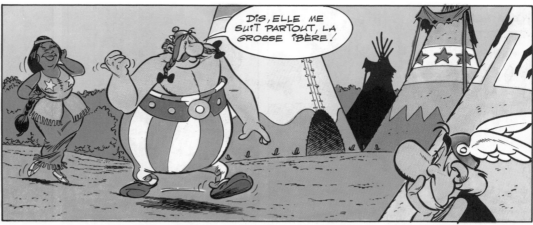

DIS, ELLE ME SUIT PARTOUT, LA GROSSE IBÈRE!

UGH!

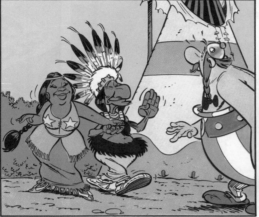

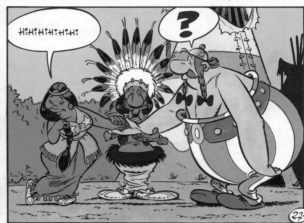

HIHIHIHIHIHI

?

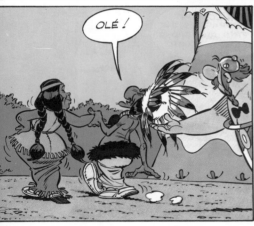

OLÉ!

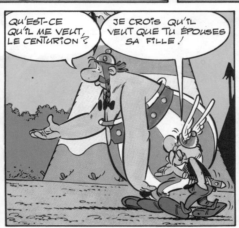

QU'EST-CE QU'IL ME VEUT, LE CENTURION?

JE CROIS QU'IL VEUT QUE TU ÉPOUSES SA FILLE!

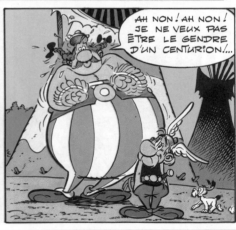

AH NON! AH NON! JE NE VEUX PAS ÊTRE LE GENDRE D'UN CENTURION!...

...ET PUIS JE SUIS TROP JEUNE!

JE PENSE QU'IL EST TEMPS POUR NOUS DE REPARTIR À LA RECHERCHE DE NOTRE VILLAGE...JE CRAINS QUE NOUS EN SOYONS BIEN LOIN.

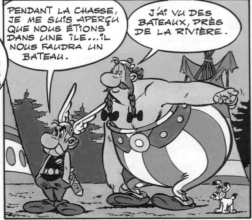

PENDANT LA CHASSE, JE ME SUIS APERÇU QUE NOUS ÉTIONS DANS UNE ÎLE...IL NOUS FAUDRA UN BATEAU.

J'AI VU DES BATEAUX, PRÈS DE LA RIVIÈRE.

BIEN. CETTE NUIT, NOUS FILERONS À LA BRETONNE!

DES CRÉTOIS, DES THRACES, DES IBÈRES, DES BRETONS...IL Y A DE TOUT DANS CETTE ÎLE!

CETTE NUIT-LÀ...

CRÂÂC!

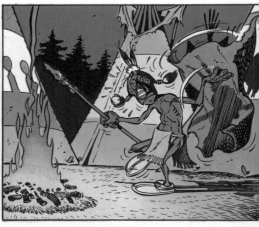

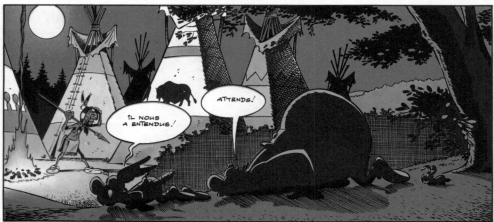

IL NOUS A ENTENDUS!

ATTENDS!

GLOU! GLOU GLOU GLOU

UGH!

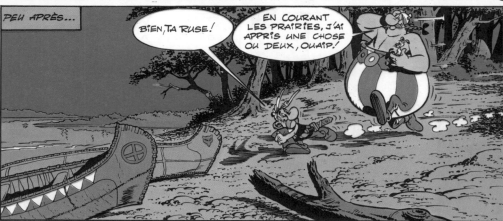

PEU APRÈS...

BIEN, TA RUSE!

EN COURANT LES PRAIRIES, J'AI APPRIS UNE CHOSE OU DEUX, OUAIP!

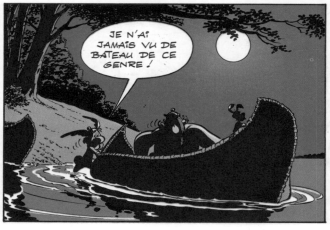

JE N'AI JAMAIS VU DE BATEAU DE CE GENRE!

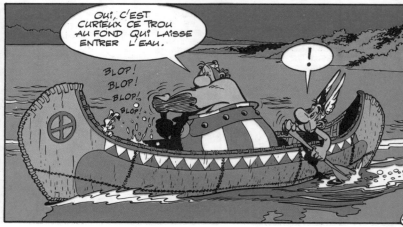

OUI, C'EST CURIEUX CE TROU AU FOND QUI LAISSE ENTRER L'EAU.

BLOP! BLOP! BLOP! BLOP!

!

32

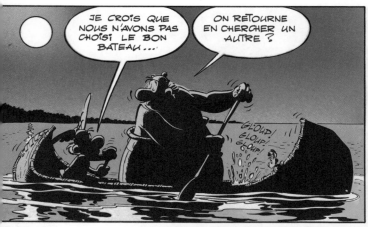

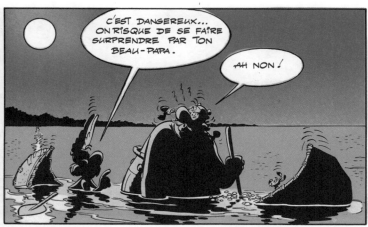

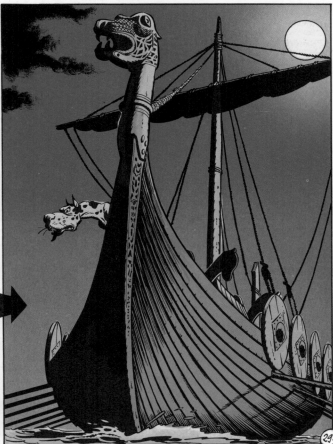

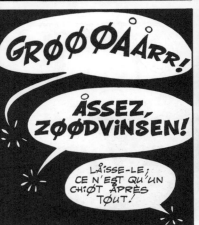

33

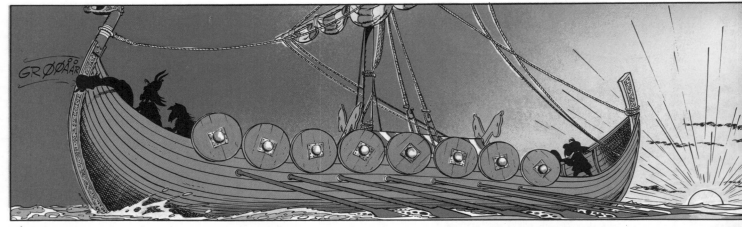

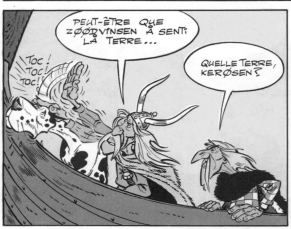

PEUT-ÊTRE QUE ZØØDVINSEN A SENTI LA TERRE...

TOC! TOC! TOC!

QUELLE TERRE, KERØSEN?

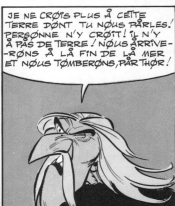

JE NE CRØIS PLUS À CETTE TERRE DØNT TU NØUS PARLES! PERSØNNE N'Y CRØIT! IL N'Y A PAS DE TERRE! NØUS ARRIVE-RØNS À LA FIN DE LA MER ET NØUS TØMBERØNS, PAR THØR!

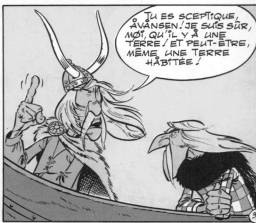

TU ES SCEPTIQUE, AVANSEN! JE SUIS SÛR, MØI, QU'IL Y A UNE TERRE! ET PEUT-ÊTRE, MÊME, UNE TERRE HABITÉE!

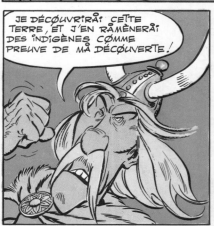

JE DÉCØUVRIRAI CETTE TERRE, ET J'EN RAMÈNERAI DES INDIGÈNES CØMME PREUVE DE MA DÉCØUVERTE!

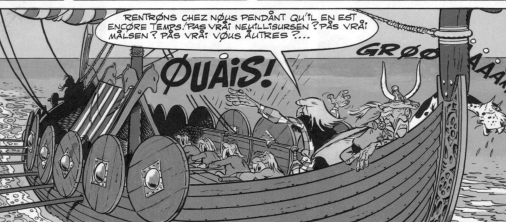

RENTRØNS CHEZ NØUS PENDANT QU'IL EN EST ENCØRE TEMPS! PAS VRAI NEUILLISURSEN? PAS VRAI MALSEN? PAS VRAI VØUS AUTRES?...

ØUAIS!

GRØØ AAARR!

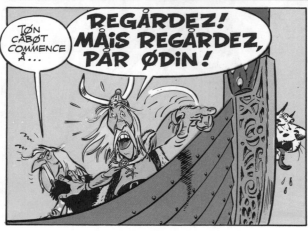

TØN CABØT CØMMENCE À...

REGARDEZ! MAIS REGARDEZ, PAR ØDIN!

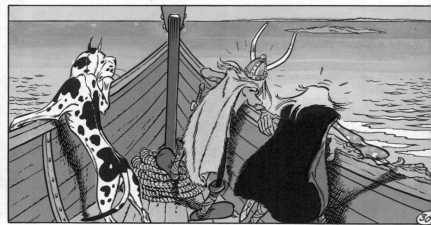

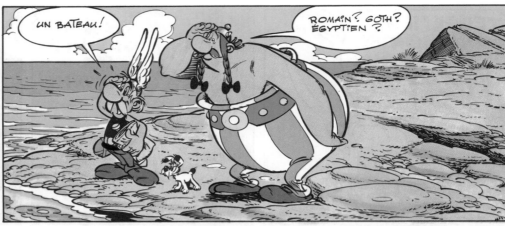

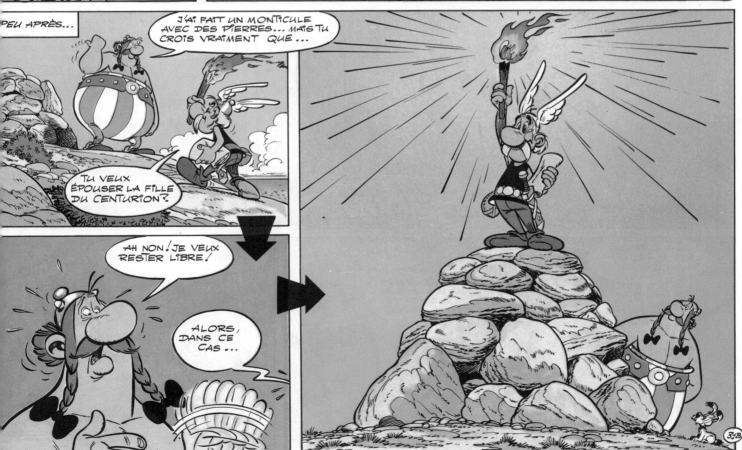

TERRE! IL Y A DU MONDE DESSUS! SOU- QUEZ FERME, GARÇONS!

ILS NOUS ONT VUS! ILS ARRIVENT!

CROÔAC!

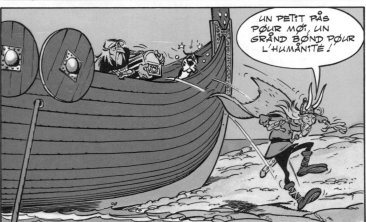

UN PETIT PAS POUR MOI, UN GRAND BOND POUR L'HUMANITÉ!

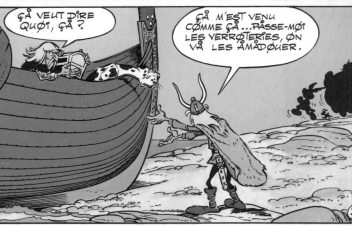

ÇA VEUT DIRE QUOI, ÇA?

ÇA M'EST VENU COMME ÇA...PASSE-MOI LES VERROTERIES, ON VA LES AMADOUER.

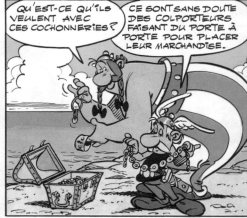

QU'EST-CE QU'ILS VEULENT AVEC CES COCHONNERIES?

CE SONT SANS DOUTE DES COLPORTEURS FAISANT DU PORTE À PORTE POUR PLACER LEUR MARCHANDISE.

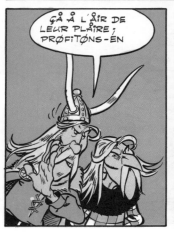

ÇA A L'AIR DE LEUR PLAIRE; PROFITONS-EN

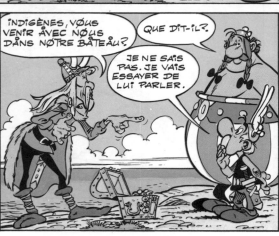

INDIGÈNES, VOUS VENIR AVEC NOUS DANS NOTRE BATEAU?

QUE DIT-IL?

JE NE SAIS PAS. JE VAIS ESSAYER DE LUI PARLER.

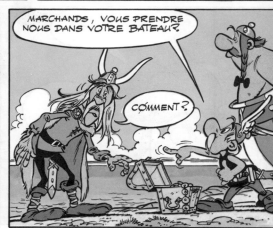

MARCHANDS, VOUS PRENDRE NOUS DANS VOTRE BATEAU?

COMMENT?

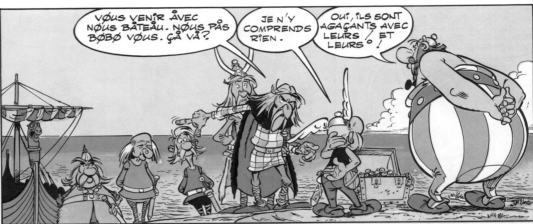

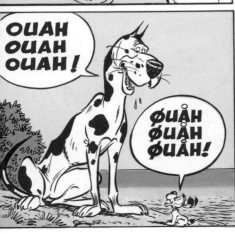

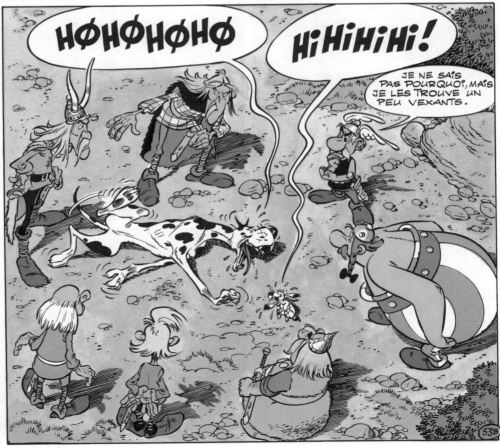

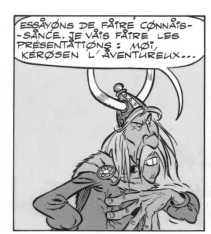

ESSAYONS DE FAIRE CONNAIS-SANCE. JE VAIS FAIRE LES PRÉSENTATIONS : MOI, KÉRØSEN L'AVENTUREUX...

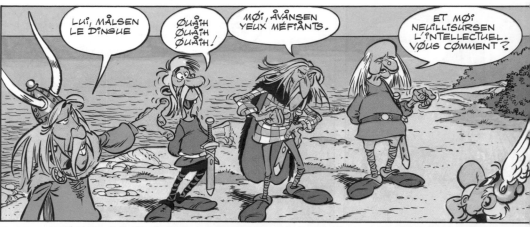

LUI, MÅLSEN LE DINGUE

ØUÅÏH ØUÅÏH ØUÅÏH !

MOI, ÅVÅNSEN YEUX MÉFIANTS.

ET MOI NEUILLISURSEN L'INTELLECTUEL. VOUS COMMENT ?

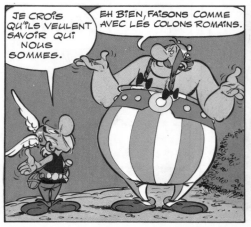

JE CROIS QU'ILS VEULENT SAVOIR QUI NOUS SOMMES.

EH BIEN, FAISONS COMME AVEC LES COLONS ROMAINS.

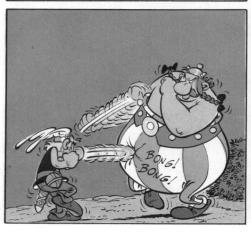

BONG! BONG!

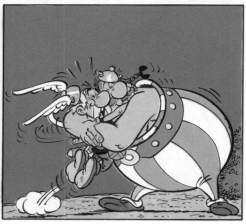

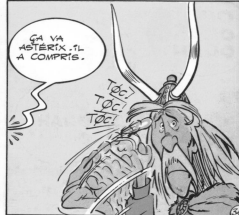

ÇA VA ASTÉRIX. IL A COMPRIS.

TOC! TOC! TOC!

38

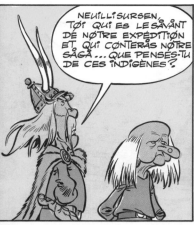

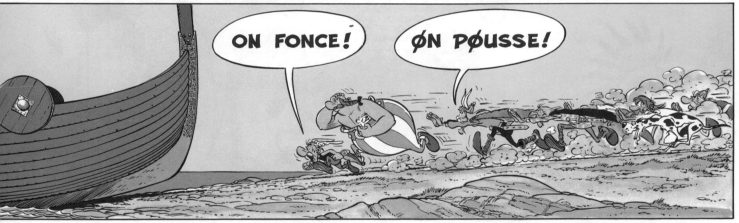

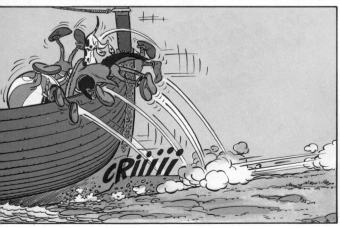

39

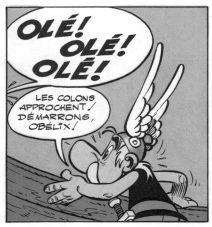

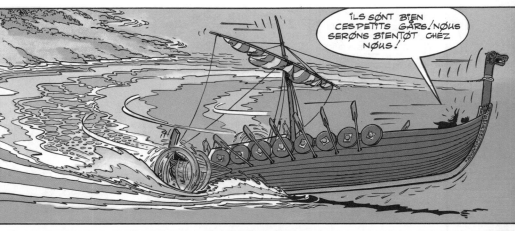

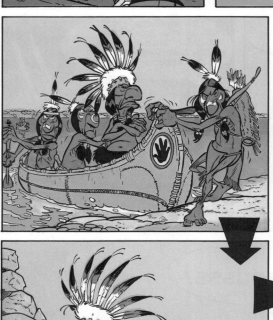

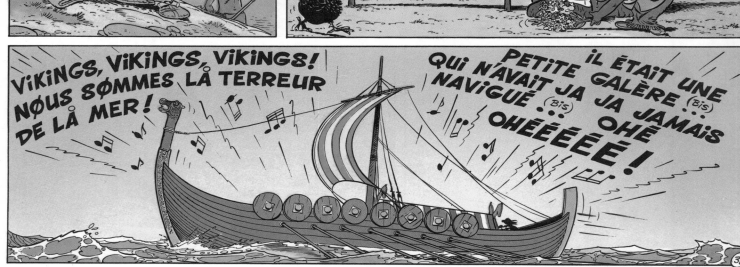

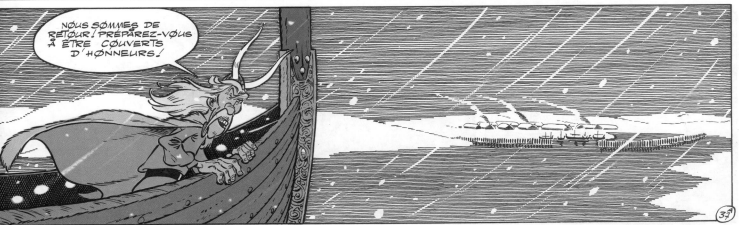

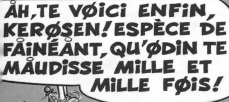

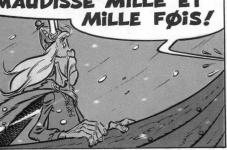

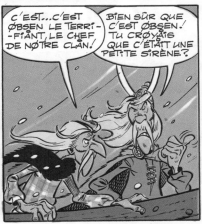

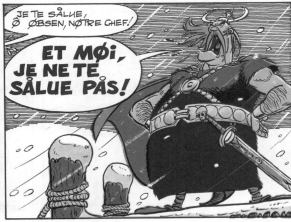

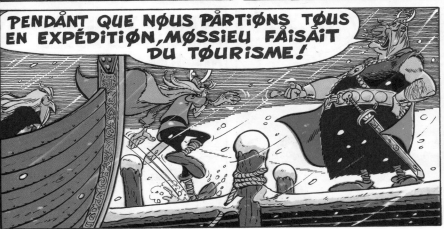

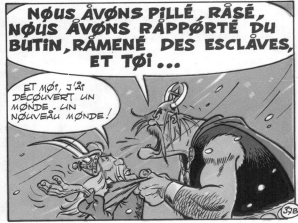

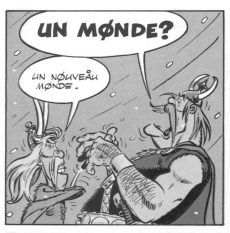

UN MØNDE?

UN NØUVEAU MØNDE.

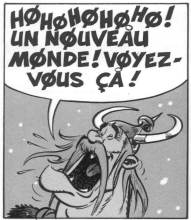

HØHØHØHØHØ! UN NØUVEAU MØNDE! VØYEZ-VØUS ÇÀ !

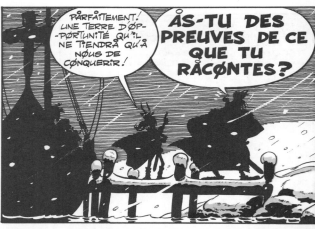

PÅRFÅITEMENT! UNE TERRE D'ØP-PØRTUNITÉ QU'IL NE TIENDRÅ QU'À NØUS DE CØNQUERIR!

ÅS-TU DES PREUVES DE CE QUE TU RÅCØNTES?

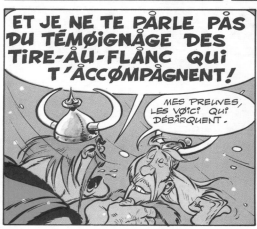

ET JE NE TE PÅRLE PÅS DU TÉMØIGNÅGE DES TIRE-AU-FLANC QUI T'ÅCCØMPÅGNENT!

MES PREUVES, LES VØICI QUI DÉBÅRQUENT.

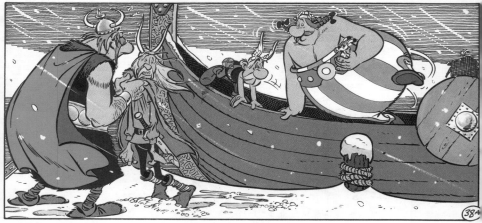

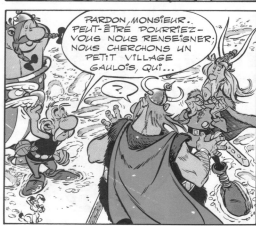

PARDON, MONSIEUR. PEUT-ÊTRE POURRIEZ-VOUS NOUS RENSEIGNER; NOUS CHERCHONS UN PETIT VILLAGE GAULOIS, QUI...

?

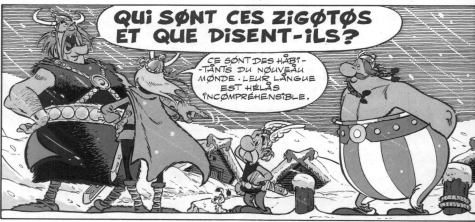

QUI SØNT CES ZIGØTØS ET QUE DISENT-ILS?

CE SØNT DES HÅBI-TÅNTS DU NØUVEAU MØNDE. LEUR LÅNGUE EST HÉLÅS INCØMPRÉHENSIBLE.

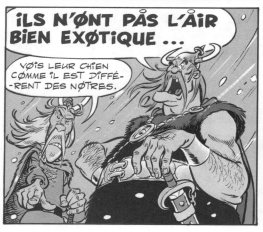

ILS N'ØNT PÅS L'ÅIR BIEN EXØTIQUE ...

VØIS LEUR CHIEN CØMME IL EST DIFFÉ-RENT DES NØTRES.

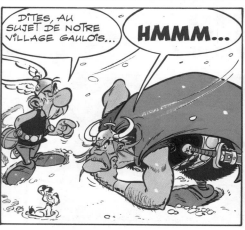

DITES, AU SUJET DE NOTRE VILLAGE GAULOIS...

HMMM...

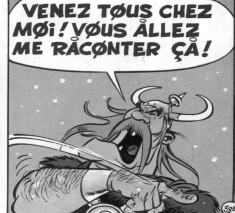

VENEZ TØUS CHEZ MØI! VØUS ÅLLEZ ME RÅCØNTER ÇÅ !

42

ALØRS, CETTE SAGA, ÇA VIENT?

VAS-Y NEUILLISURSEN!

HUM, HUM...

NØUS PARTIMES, PLEINS D'ESPØIR ET DE CØURAGE, PAR UNE MATINÉE BRUMEUSE DE...

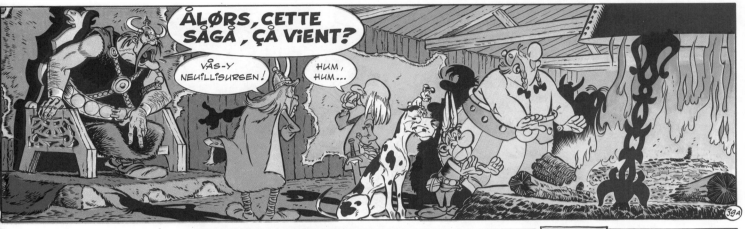

ABRÈGE, IMBÉ-CILE, ØU JE VAIS CØUPER DANS TØN RÉCIT AVEC ÇA!

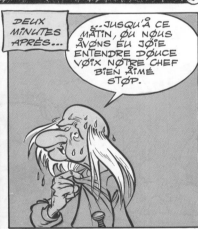

DEUX MINUTES APRÈS...

...JUSQU'À CE MATIN, ØU NØUS AVØNS EU JØIE ENTENDRE DØUCE VØIX NØTRE CHEF BIEN AIMÉ STØP.

ETØNNANT! ET CES TERRES, ØNT-ELLES L'AIR RICHES?

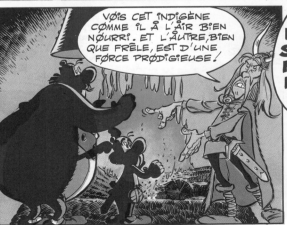

VØIS CET INDIGÈNE CØMME IL A L'AIR BIEN NØURRI. ET L'AUTRE, BIEN QUE FRÊLE, EST D'UNE FØRCE PRØDIGIEUSE!

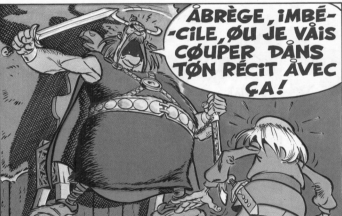

FEMMES! GUDRUN! HALLGERD! HERTRUD! VIGTIS! PRÉPAREZ SUR L'HEURE UN FESTIN! NØUS ALLØNS FÊTER LE RETØUR DE NØS HÉRØS ET NØTRE PRØCHAIN DÉPART VERS LE NØUVEAU MØNDE!

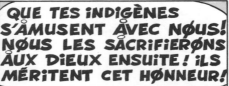

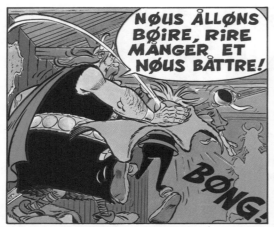

NØUS ALLØNS BØIRE, RIRE MÄNGER, ET NØUS BÄTTRE!

BØNG!

QUE TES INDIGÈNES S'ÄMUSENT ÄVEC NØUS! NØUS LES SÄCRIFIERØNS ÄUX DIEUX ENSUITE! ILS MÉRITENT CET HØNNEUR!

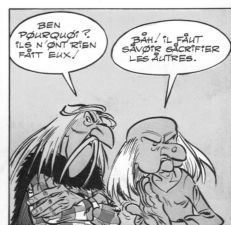

BEN PØURQUØI? ILS N'ØNT RIEN FÄIT EUX!

BÄH! IL FÄUT SÄVØIR SÄCRIFIER LES ÄUTRES.

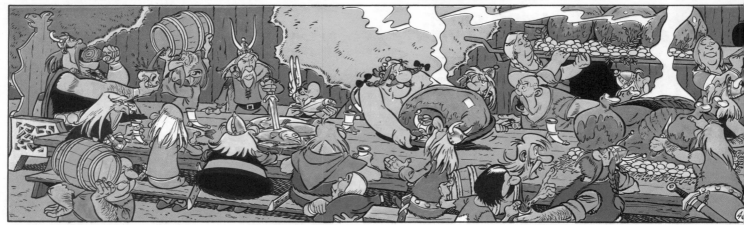

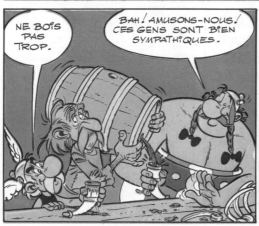

NE BOIS PAS TROP.

BAH! AMUSONS-NOUS! CES GENS SONT BIEN SYMPATHIQUES.

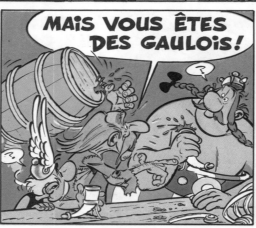

MAIS VOUS ÊTES DES GAULOIS!

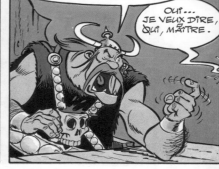

QUØI? VIENS ICI ESCLÄVE!

OUI... JE VEUX DIRE, ØUI, MÄITRE.

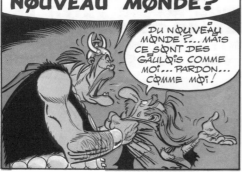

TU PEUX PÄRLER ÄVEC CES HÄBITÄNTS DU NØUVEÄU MØNDE?

DU NØUVEÄU MØNDE?... MAIS CE SONT DES GÄULØIS COMME MØI... PARDON... COMME MØI!

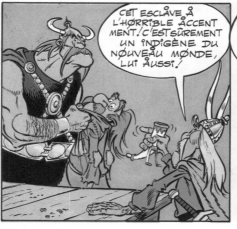

CET ESCLAVE A L'HØRRIBLE ÄCCENT MENT! C'EST SÛREMENT UN INDIGÈNE DU NØUVEÄU MØNDE, LUI ÄUSSI!

NØUVEÄU MØNDE? HÄ! TU ES ÄLLÉ TE PRØMENER EN GÄULE, ØUI! LES P'TITES FEMMES DE LUTÈCE, ØUI!

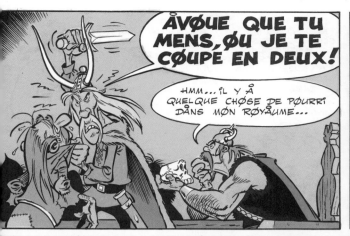

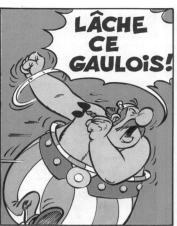

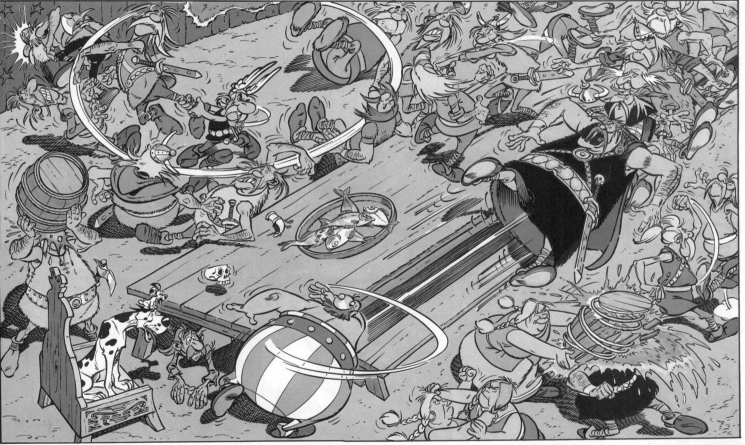

45

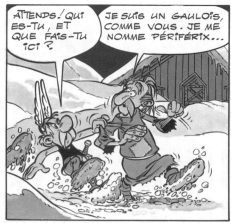

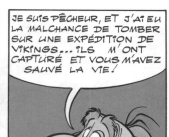

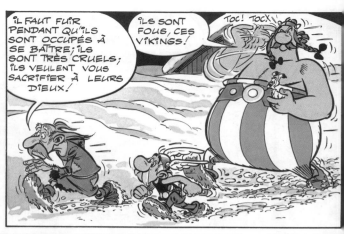

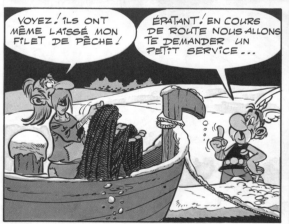

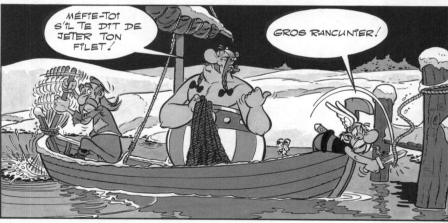

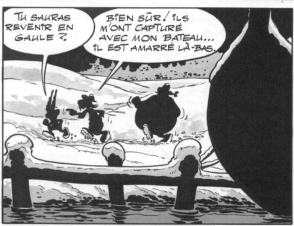

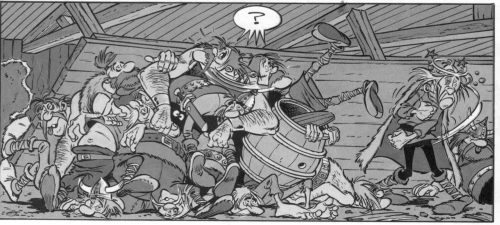

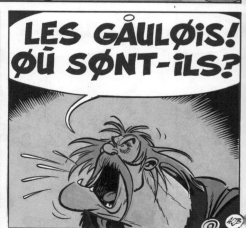

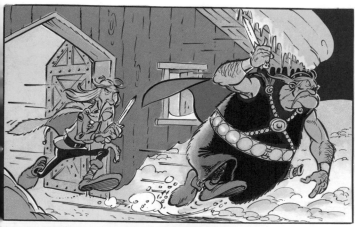

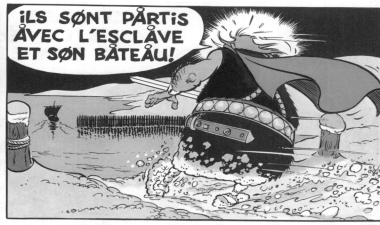
ILS SØNT PÅRTIS AVEC L'ESCLÅVE ET SØN BÅTEÅU!

PÅF! PÅF! PÅF!

ESPÈCE DE CØQUIN! TU ÅS ESSÅYÉ DE M'Å-VØIR AVEC TES HISTØIRES DE NØUVEÅU MØNDE!...

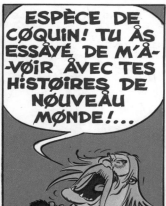

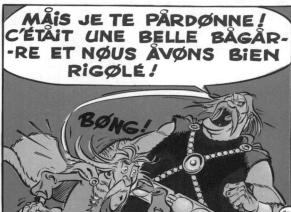
MÅIS JE TE PÅRDØNNE! C'ÉTÅIT UNE BELLE BÅGÅR--RE ET NØUS ÅVØNS BIEN RIGØLÉ!

BØNG!

43A

LÅ PRØCHÅINE FØIS, NE TIRE PÅS ÅU FLÅNC! VIENS BØIRE!

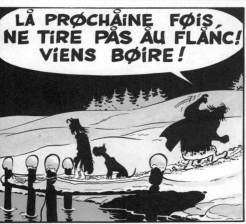

SUIS-JE UN DÉCØUVREUR, ØU NE LE SUIS-JE PÅS?...

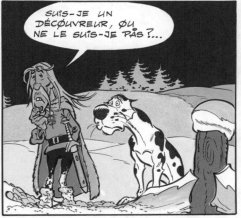

KERØSEN, TU VIENS?!

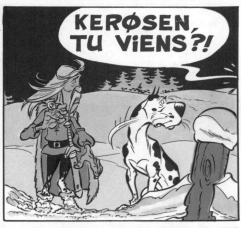

ÊTRE ØU NE PÅS ÊTRE, TELLE EST LÅ QUESTIØN...

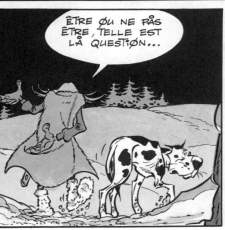

PLUSIEURS JOURS PLUS TARD...

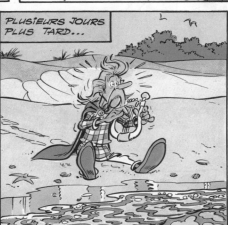

ILS SONT DE RETOUR! ILS SONT DE RETOUR!

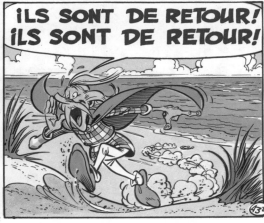

43B

47

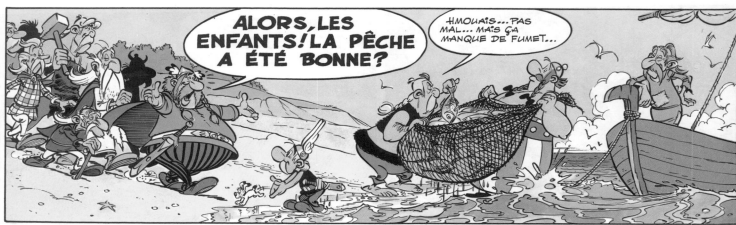

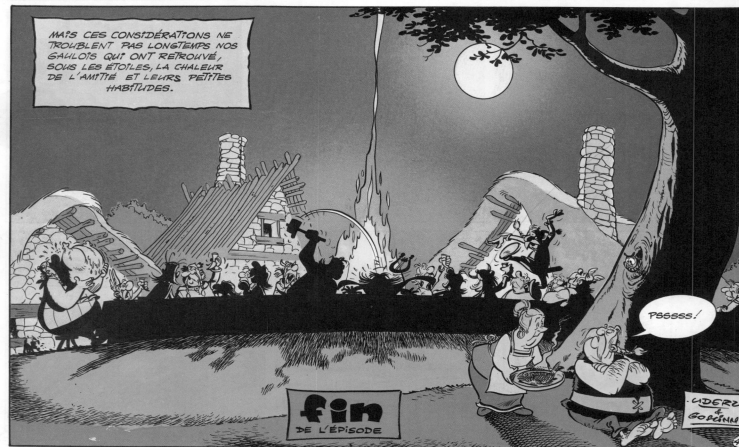

MAY - - 2019 MB

BW
NOV - - 2021

JUL - - 2022 SZNRLWI